Art
Salute
藝.術.讚.頌

陳永浩 繪著
Chen yung-hao

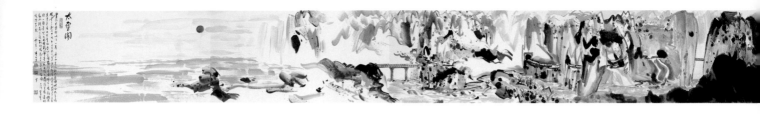

前　言

Art是人世間，
最美好的一種精神，
在Art的面前，
我只是一個渺小得創作者。
想著如何以誠摯的心法
告訴大家沈浸在
其中的感動與喜悅。

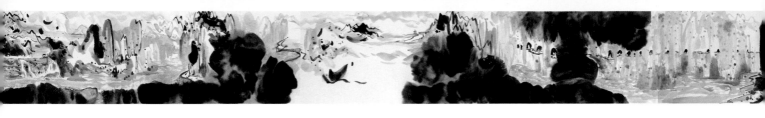

生活應是簡單的、自然的、
生命應是暢快豐富的，
而Art就是讚頌生命不生命的。
唯願以Art的表白
帶給大家一些幸福的感覺，
一點性靈的體驗。

陳永浩

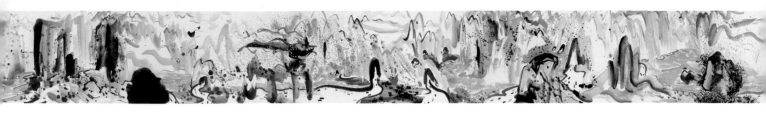

目　錄

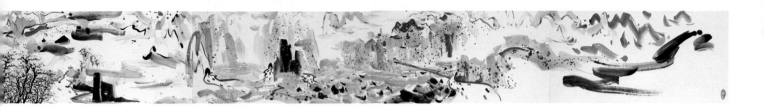

彩　　墨

太魯閣景色	金針山寫生	漓江	大霸尖山
瑞士景色	富貴	長白山天池	雲山
石林	陽朔	玉山景色	金鞭溪景色
荷田	結果	長城	文筆生花
桂林山水	極地天堂	九寨黃龍	華山西峰
昇華	寒山子題壁	蘭亭楔會圖	達摩
慾望	不老仙	飛鷹	蘇州虎丘景色
舞鶴	古宅峭峰	華山景色	漁村
荷風	潑墨山水	元陽梯田	黃山景色
說法	冬景	雲峰	泰山景色
舞動	浪之交響	奇樹	觀瀑
希臘景色	荷顏	九份景色	瑞士景色
憶長江	招式	嵩山景色	幽靜
三峽景色	山溪	雪崖寺	居子

而在於藝術本身的意識形態。

藝術作品本身，

這樣藝術留下的不在於

形式表現出來，

直接從創作作品中的

然而的並不發表新的觀念，

就是新觀念創出新的形式，

一個藝術時代的特徵，

要有窮追不捨的精神與態度。

如有不了解的地方，

人間、時間，

生活須學習面對空間，

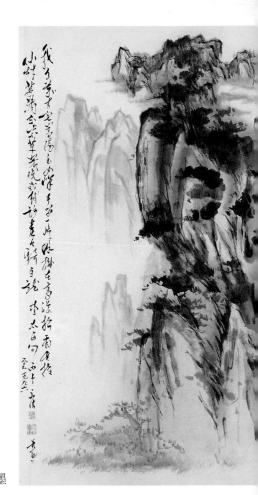

對談 120cm×420cm 彩墨

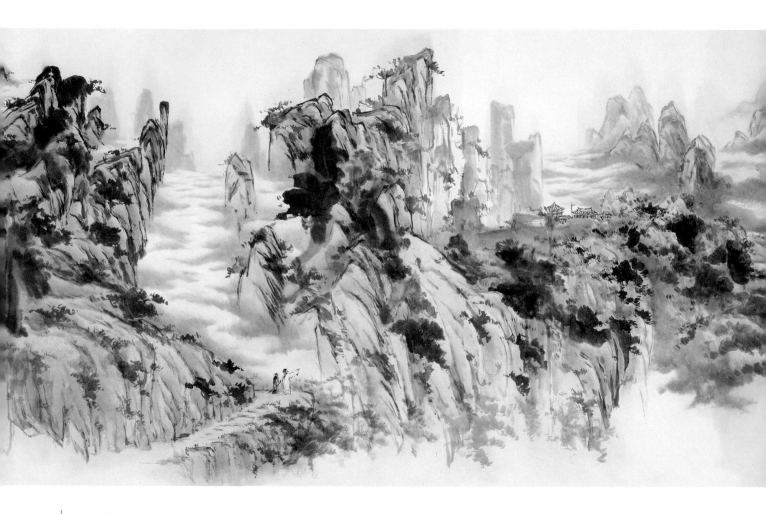

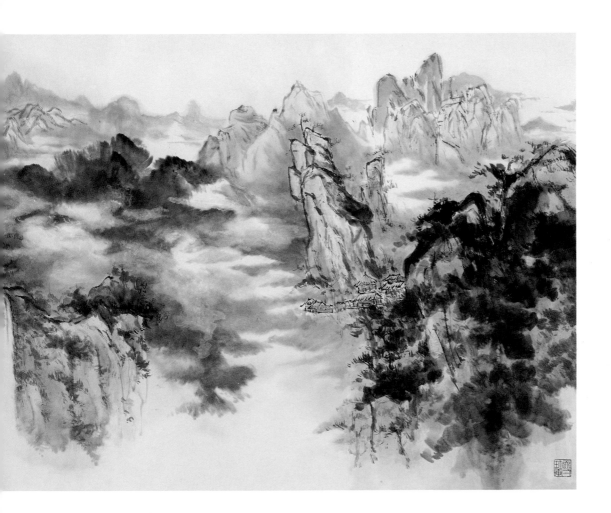

尋尋覓覓的一生，不知道找到放好自己的地方了嗎？
人生生命的高峰，人們如果把這人生的高峰，看成絕頂，那人生就很不幸了。

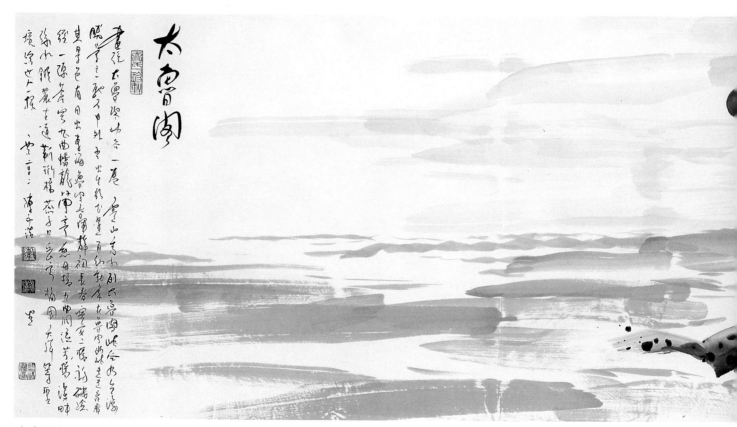

太魯閣景色　二〇〇二　60cm×2040cm　彩墨

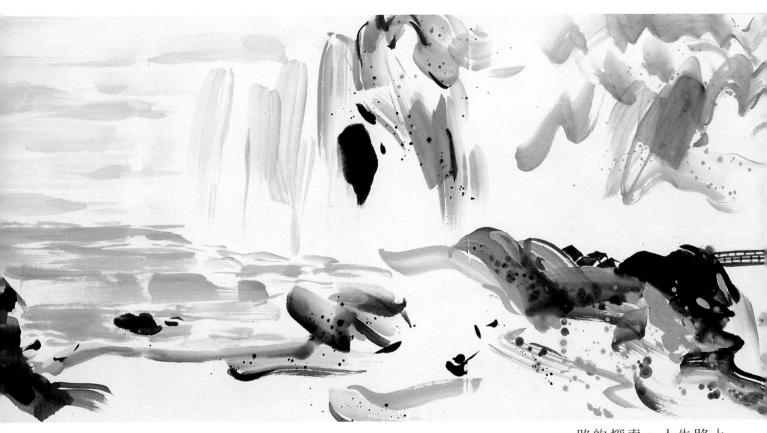

一路的探索，人生路上
烈日當頭，汗珠就是甜的甘露。

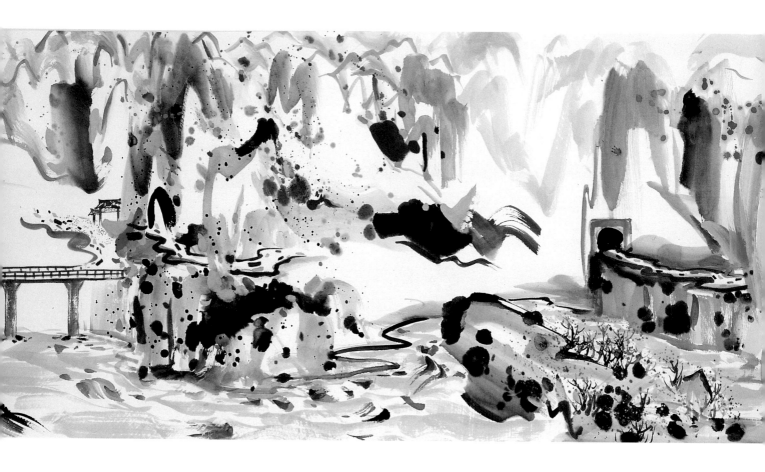

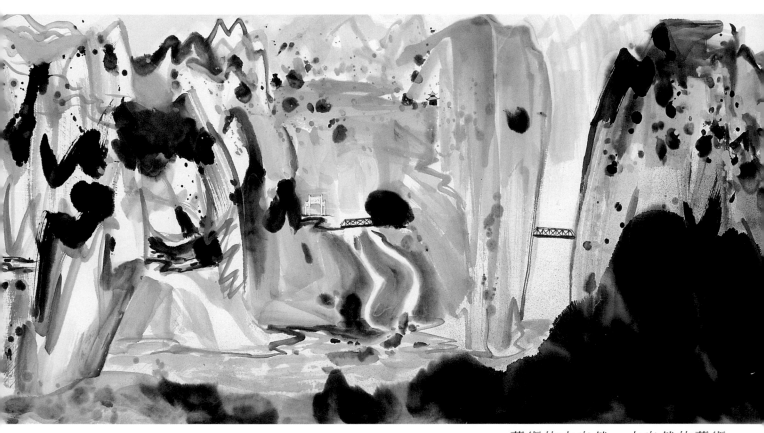

藝術的大自然，大自然的藝術
，一切都在流逝，抓住當下，就是抓住
永恆，這意境是人們的追求。

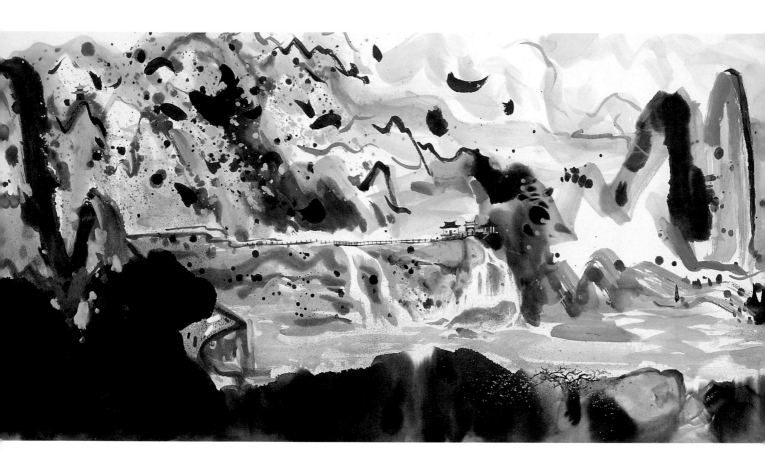

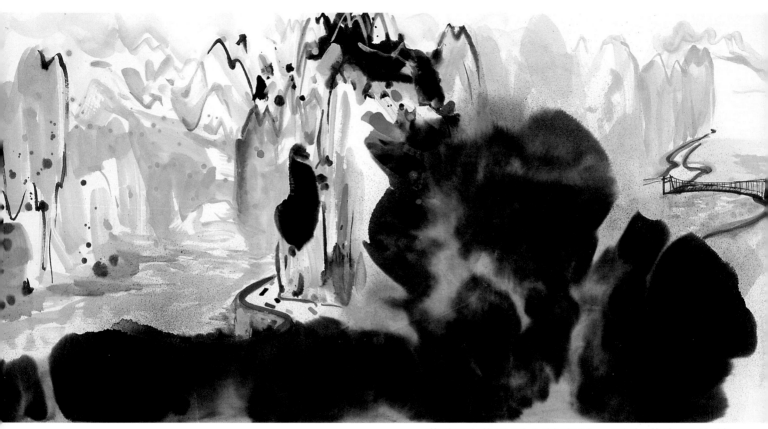

藝術要滿足別人較容易，要完滿自己比較
難，所以創作的內在須通達，豁達。

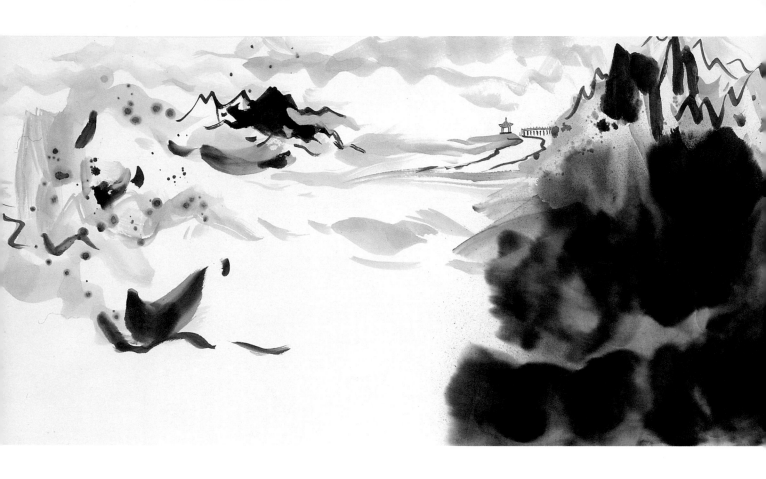

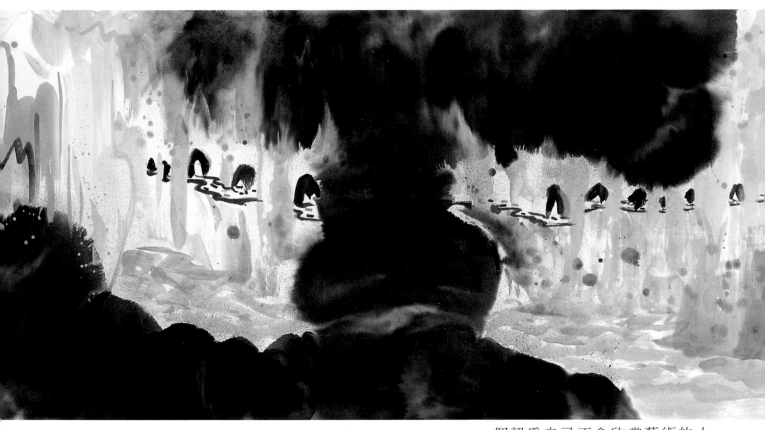

一個認為自己不會欣賞藝術的人，
則永遠享受不到藝術的快樂。

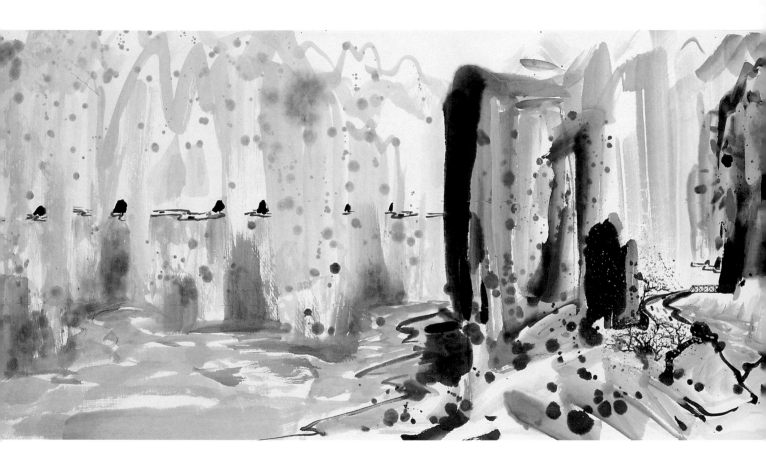

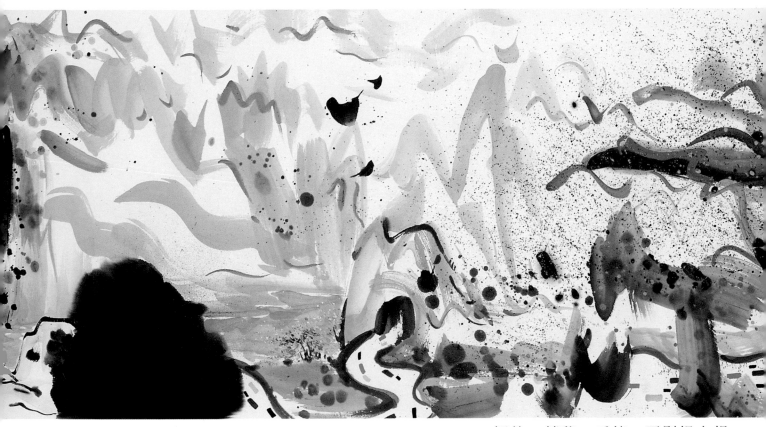

解放，轉移，丟掉，否則根本想
不完，這樣好作品才會出現。

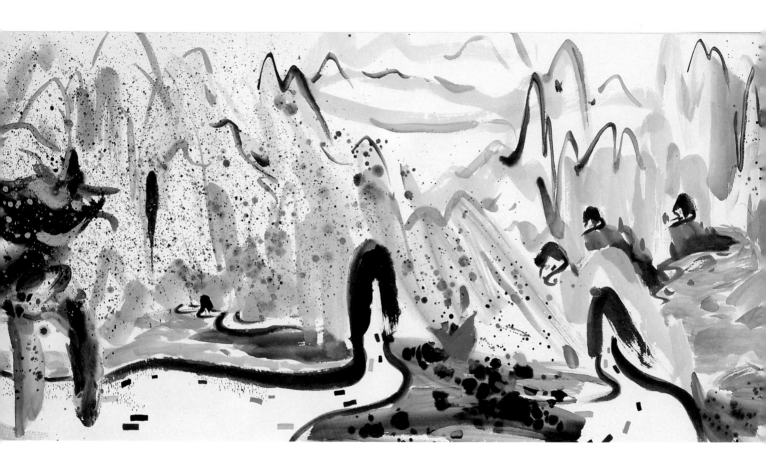

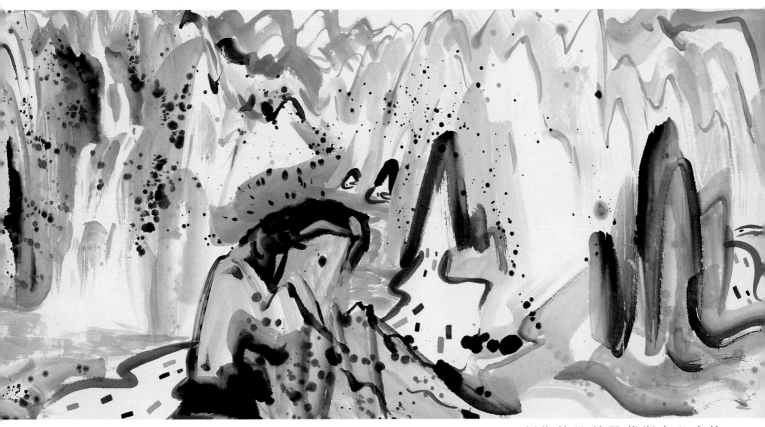

創作的慾望是藝術家心中的
吶喊與渴望，感動的作品出不
來，別人怎能受感動。

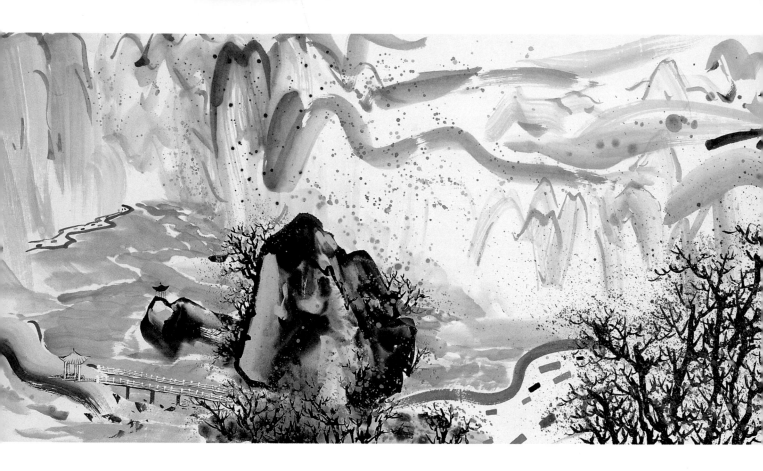

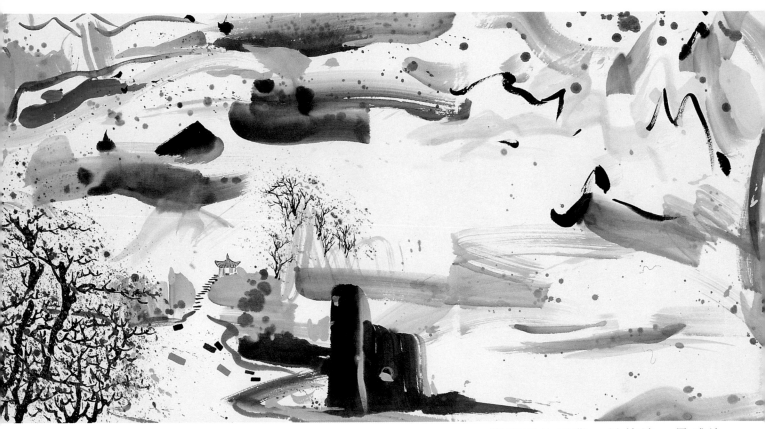

藝術家的天職，是傳達，是感染
，用作品讓人類遠離愚癡。

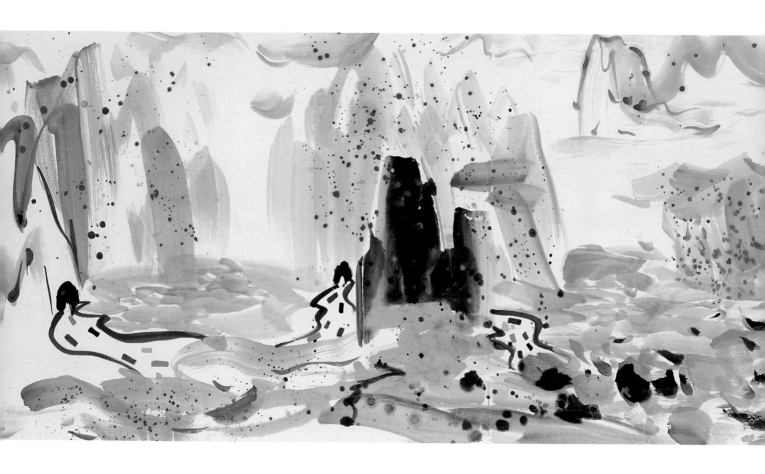

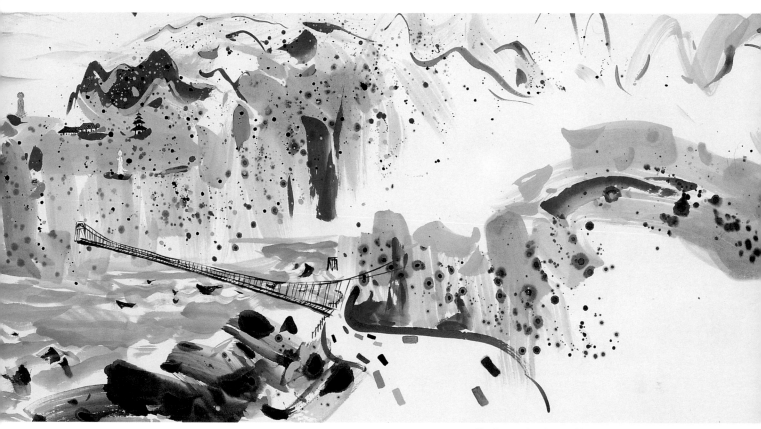

藝術是創作者的獨享也是觀賞者的
共享，它更是一種消費與投資。

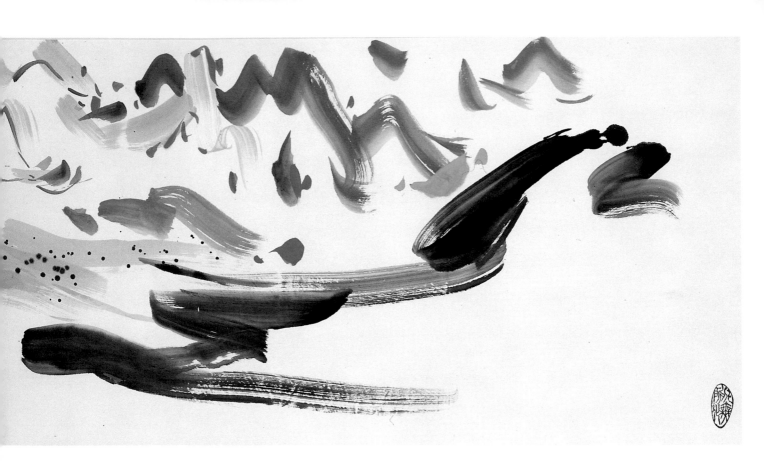

藝術家徜徉在大自然中，樂此不疲，有時晴天有時下雨，重要的是將自己的藝術經驗，轉化成人類的記憶。

藝術的本質與作品的呈現，需要不斷的被感動，不僅要用眼睛去探索，更要用心去相融。

每一位藝術家
都該對大自然有著
一份感激之情，
無限的感謝
大自然給予無盡
的力量與情感，
讓這條藝術之旅走的
踏實，慰藉。

藝術家一生追求
的就是一次次
越過心中的那把尺。

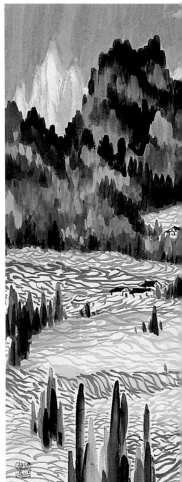

瑞士景色 二○○二 90cm×180cm 彩墨

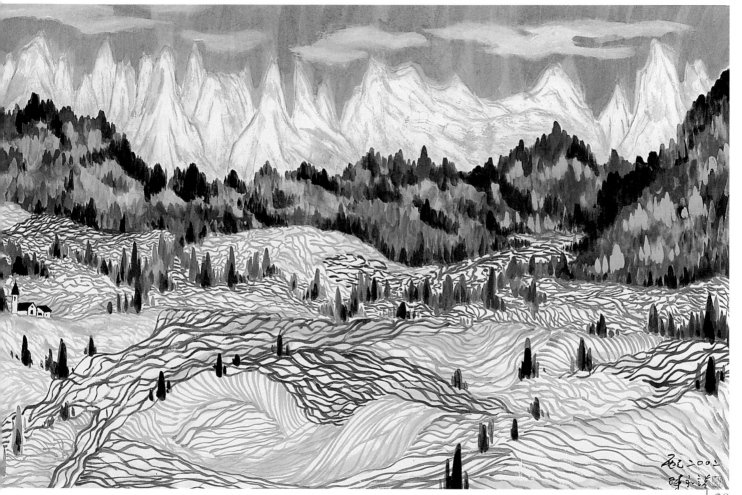

丙己二○○二
陳□□□

藝術的寬宏大量，提醒了藝術家在創作時，必須消彌人視覺和心裡上的困惑與障礙，讓圓融和諧的情感充滿其中。

大自然的情、神、形、色，有時會讓人類迷失，只因太多的貧與癡，然大自然把意境交給了人類，就是相信人類的創造力與鑑賞力。

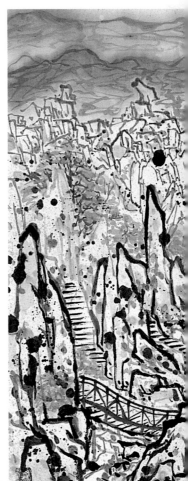

石林 二〇〇二 90cm×180cm 彩墨

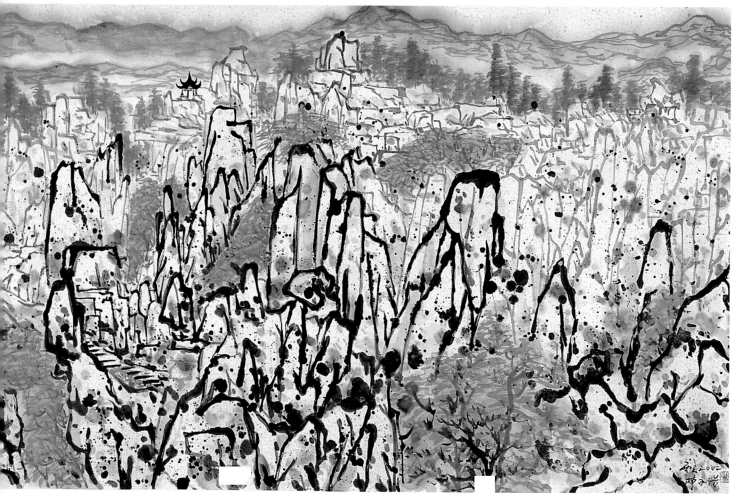

鄉野的寧靜，
都市的吵雜，
藝術家就把瞬間的我想，
我看到了，
創作成了永恆的
形式顯現創作的技藝
是無法示現藝術家的成就，
感動的質與量
才是眞正的美。

荷田 二〇〇二 90cm×180cm 彩墨

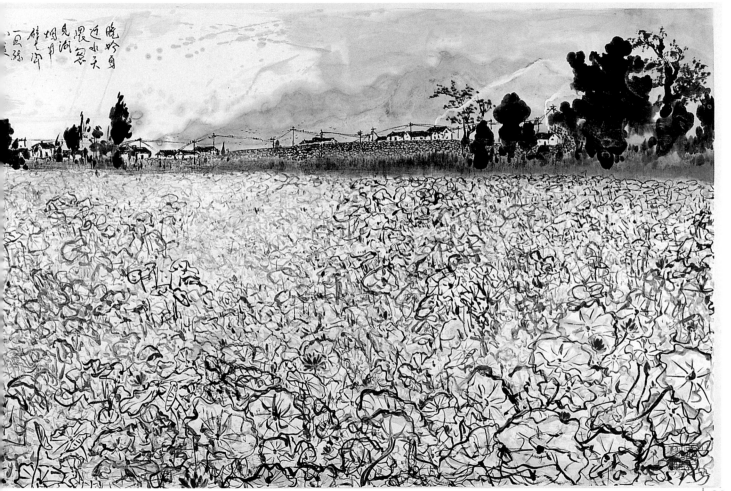

晚吟身
近水天
限景
見湖
烟月
健涉
一豆綠
遠

33

大自然有如一座大神殿、各種
藝術間有著相互
通靈和感應，
藝術家們要如何
將創作元素揉合在一起，
凝結成一種情感，
是撼人還是娛人。

桂林山水 二〇〇二 90cm×180cm 彩墨

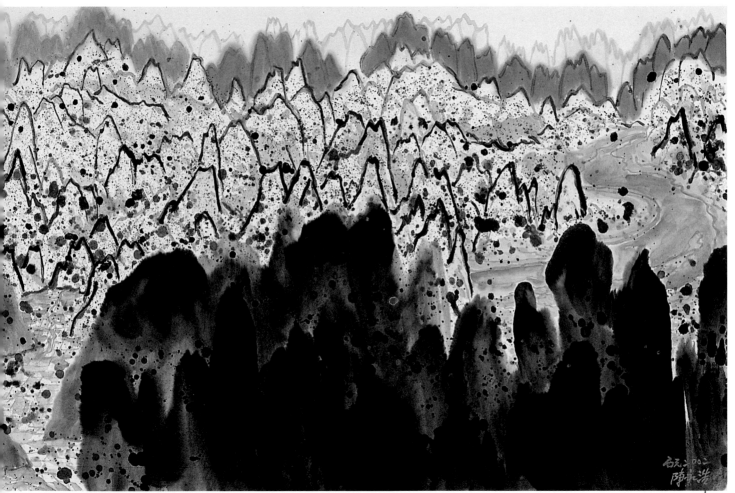

人類對藝術的感受能力，是建在人與人之間的感覺與意識互動，基礎性的藝術語言，貫串了個人的創作主觀，不論是藝術的創作者還是觀賞者，都必須了解藝術的趣味，才能出現與生成。

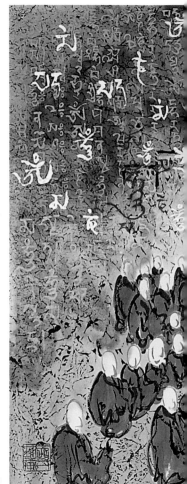

昇華 二○○二 90cm×180cm 彩墨

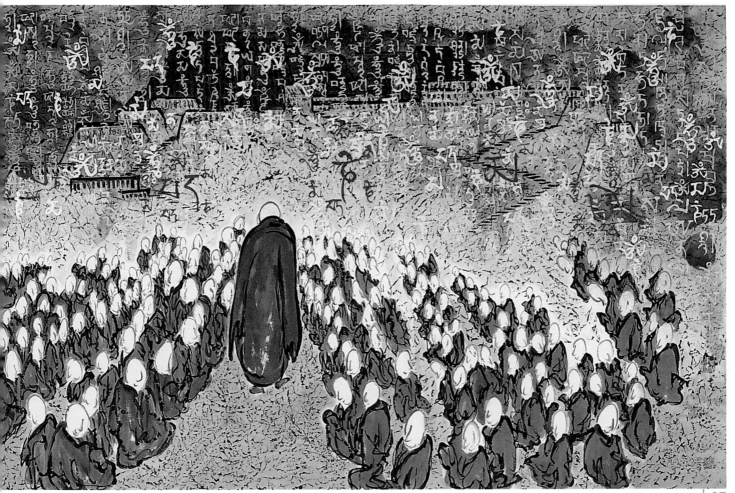

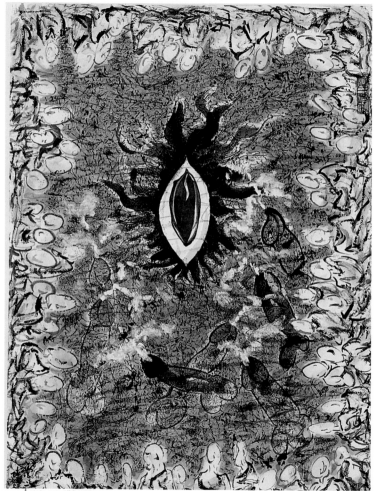

不可重覆的表現手法與藝術形態，使藝術家不但是個藝術家也是個思想家。

慾望 二○○二 60cm×90cm 彩墨

作品的完成，
要讓它自然的形成，
轉移，
不要搪塞，圍堵，
創作須隨緣觸機，
決不要輕易捨棄任何
一個感動。

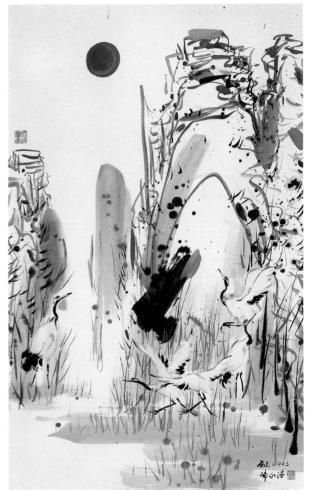

舞鶴 二〇〇三 60cm×90cm 彩墨

邏輯與辯證的理論形態，感受到這離藝術是遙遠的，所以解放了用語言來形容藝術的企圖，創作了自己最想創作的藝術，合乎了自己藝術的趣味作品。心安理得。

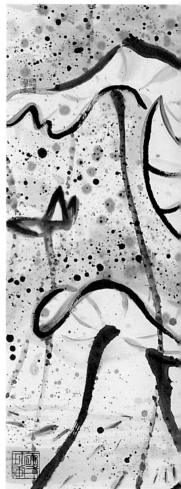

荷風 二○○二 90cm×180cm 彩墨

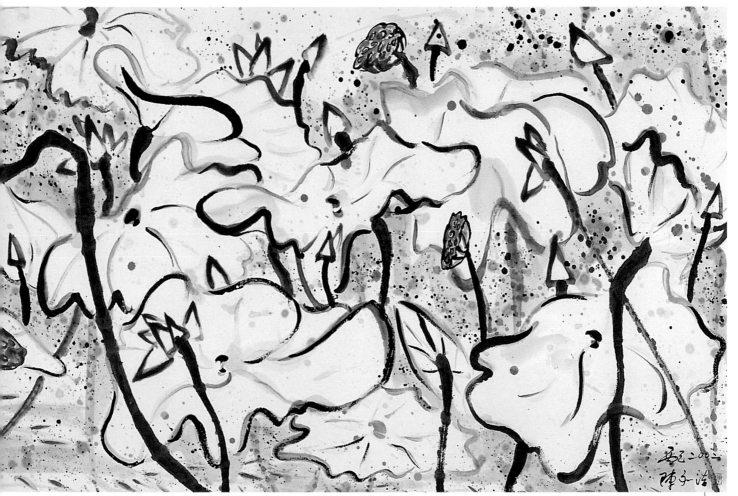

藝術的本質如同審美，
了解到創作者的本性，
來自觀念，
來自意志，
來自創造，
來自信仰等等，
有藝術的同時，
創造者與顛覆者是
同時存在的，
所以個人的立足與自救
是挑戰。
肯定確認自己。

說法 二〇〇二 90cm×180cm 彩墨

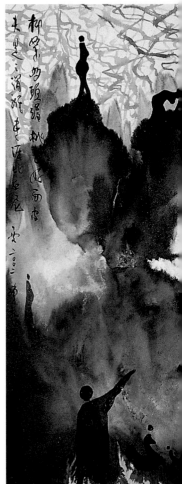

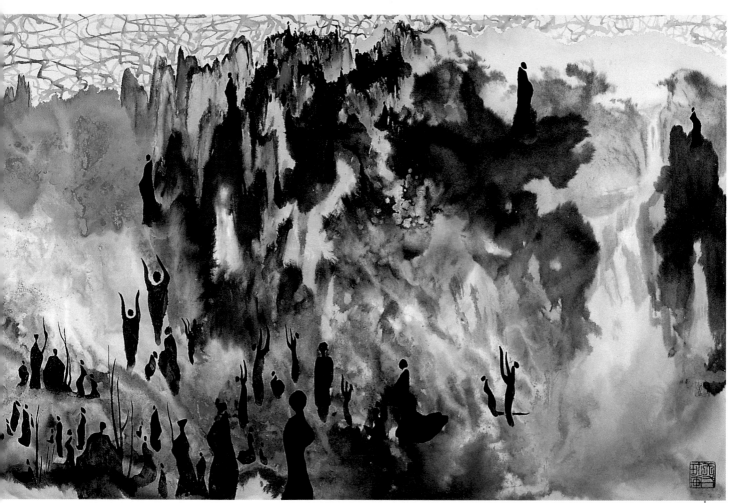

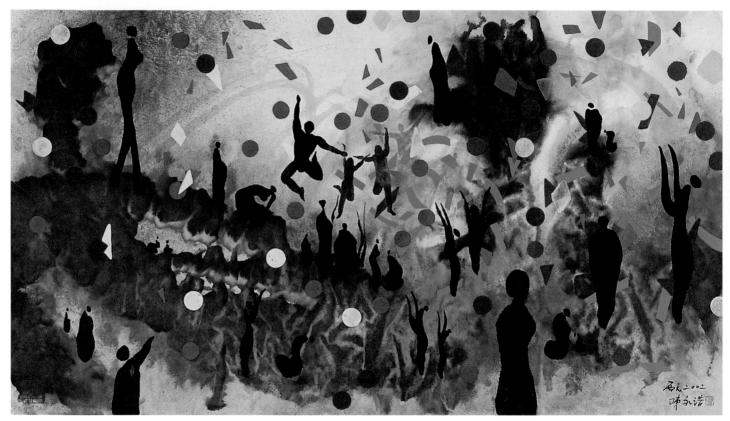

人如果離開了藝術則靈喪神衰，
藝術給每個人的報酬是歡笑是眞善美。

舞動 二〇〇二 90cm×180cm 彩墨

藝術作品的創作，
關係著創作者的心境，
形體的奧秘，
情緒的紛繁，
藝術家豐富了作品
形成的和諧，
也有著牽扯不斷的情結。

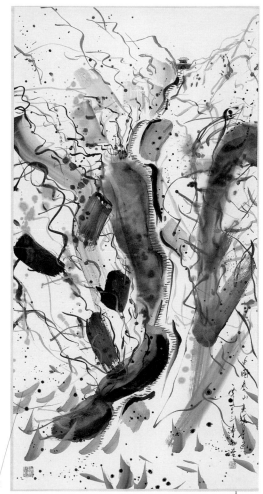

泰山景色 二〇〇三 60cm×120cm 彩墨

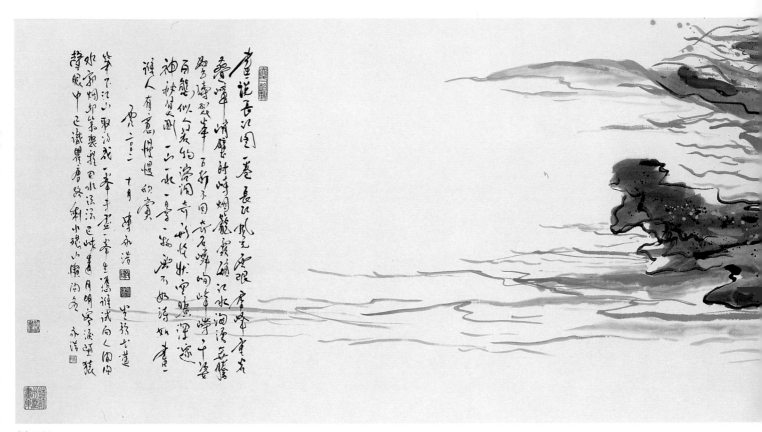

嘗説長江圖一卷 長江風光盡眼 群峰疊翠
群峰峭壁時峰煙籠霧鎖江水洶湧崇嶺
蟄聲濤裂峰 百折千回 奇石嶙峋峰巒千姿
百態似有若無 空濛奇秀神姿狀突空無涯邊
神秋夢裏 正此一夢 豈廣而如浮如畫之
誰人有意悵惘的實

筆下江山 取功戲一番中畫一番生憑誰試向人間問
水家烟邨 紫裳荻归水淙淙巴峽裏 月明客途猿猿
靜眼中 正識墨肯默到利小豫山陳陶鳴鳴

庚二〇二 十月 陳永浩題 雲孫書道

永浩

憶長江 二〇〇二 90cm×2520cm 彩墨

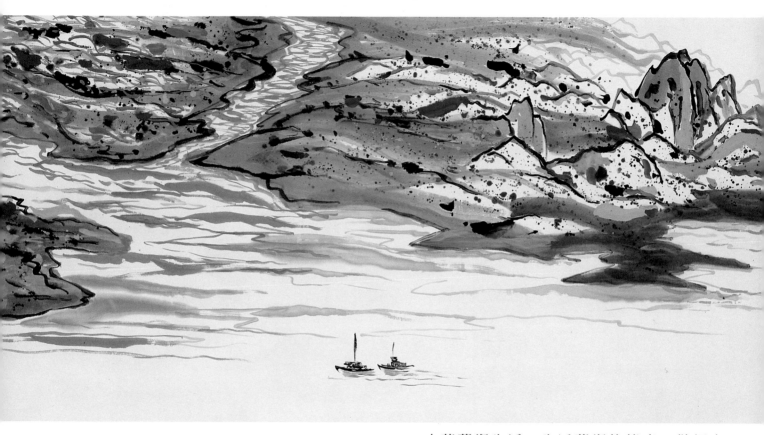

本著藝術生活，生活藝術的態度，做好自
己的本份，為藝術犧牲奉獻無怨無悔。

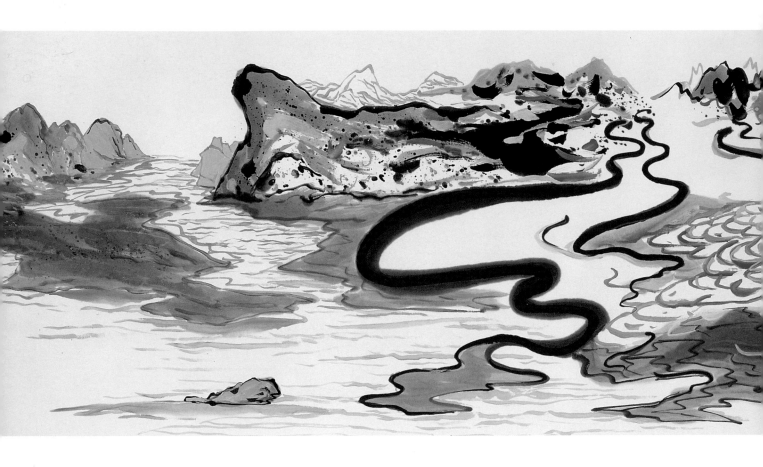

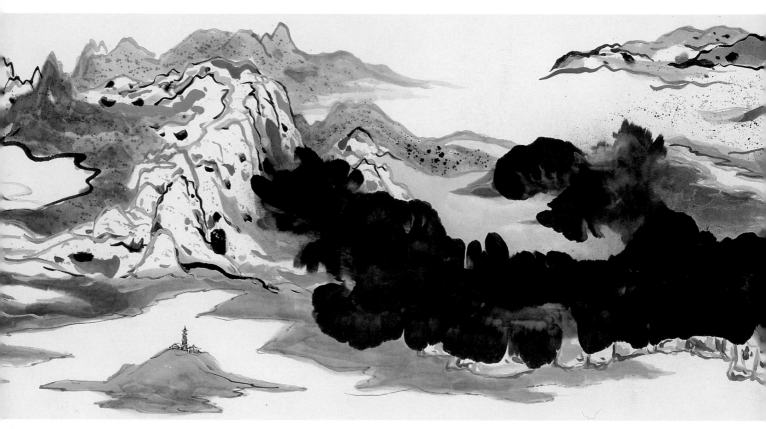

藝術如有名利，不要因名利
自我束縛設限，絕不能永遠守著它
，否則將一事無成。

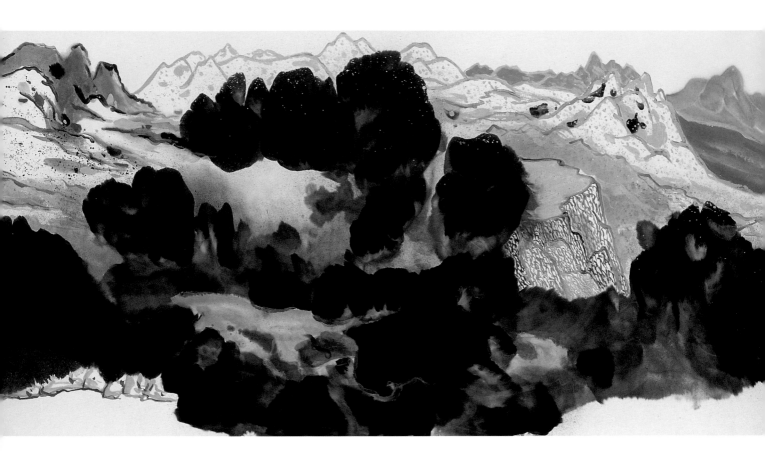

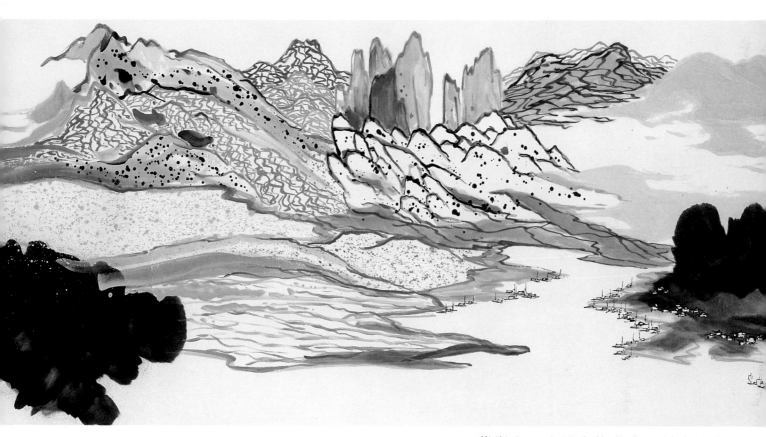

藝術人一生最大的悲哀，是在人生
快結束時，才發現自己沒有用心
改變過自己的藝術。

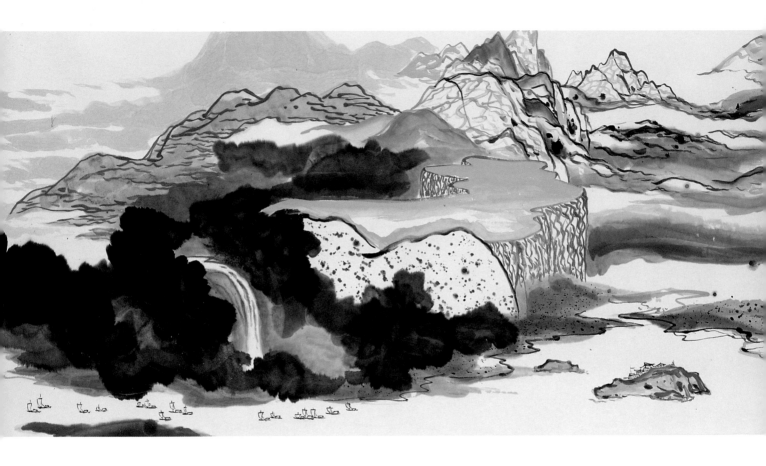

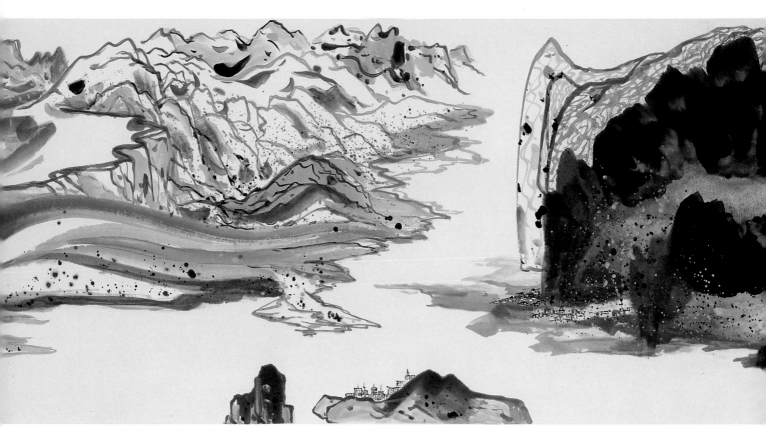

無大精神，則無大創作。

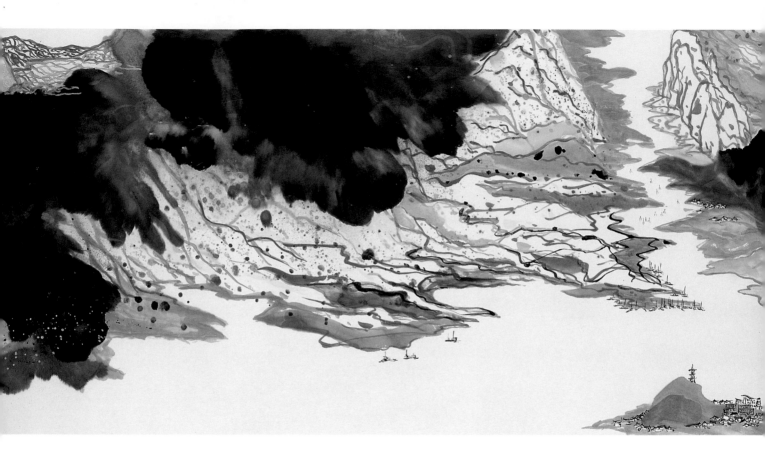

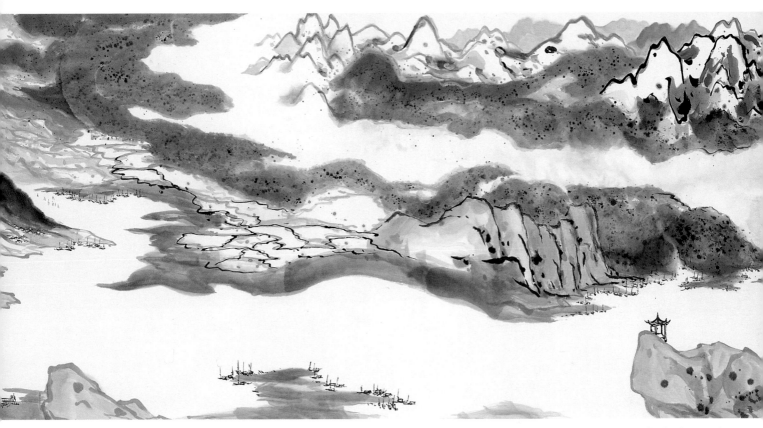

藝術家要有積存才能支出，再
回收就是創作的具體行動。

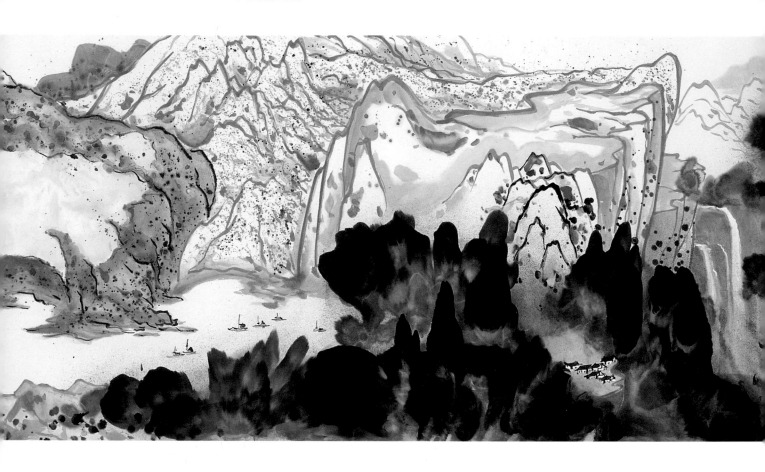

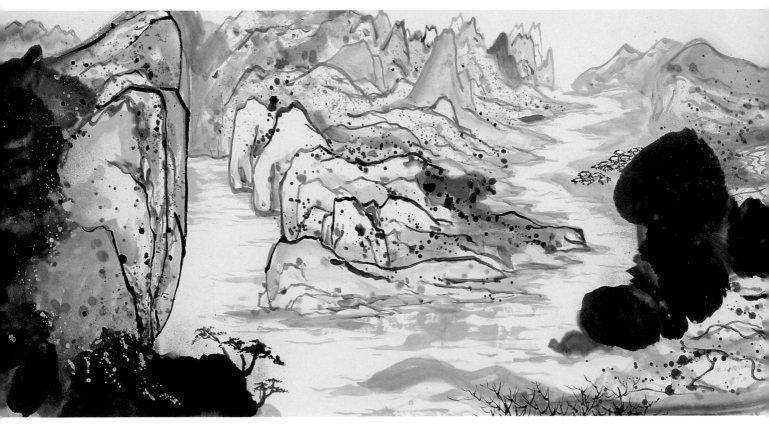

藝術家須了解藝術真理，
就在自己身上。

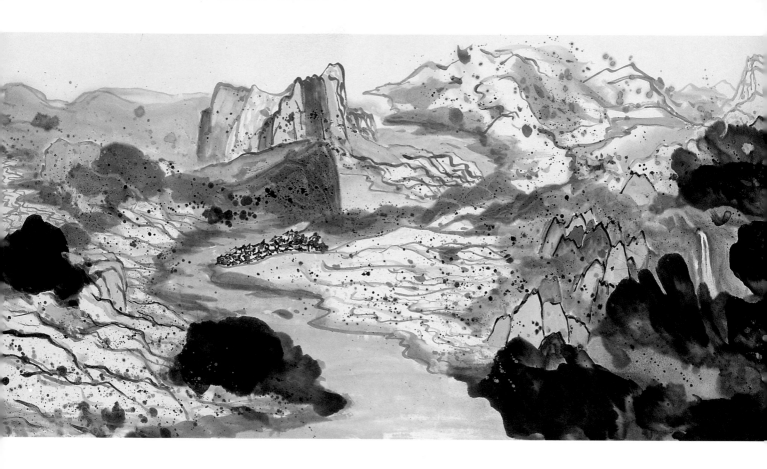

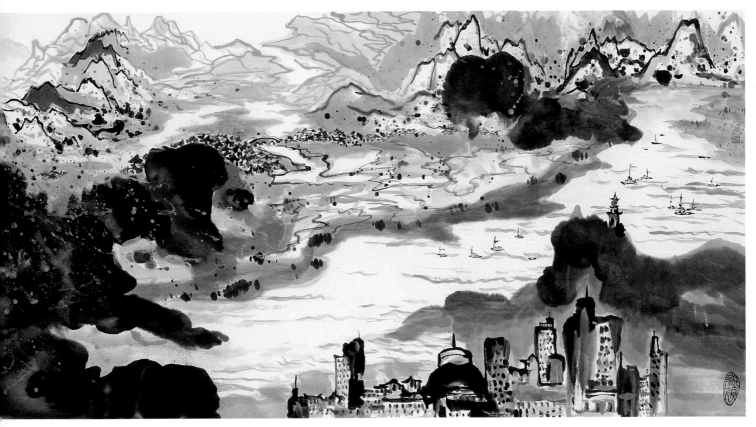

聰明的藝術家會將自己和作
品全部的奉獻給這個社會。

藝術讓人類的自性更光亮，
創作者是否有理解
發現藝術智慧，
體會到心裡去，
然而展現在創作上，
這樣的創作就不必等待，
感動不必等待靈感，
自己就是寶藏。

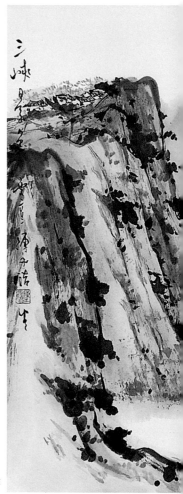

三峽景色 二〇〇二 60cm×120cm 彩墨

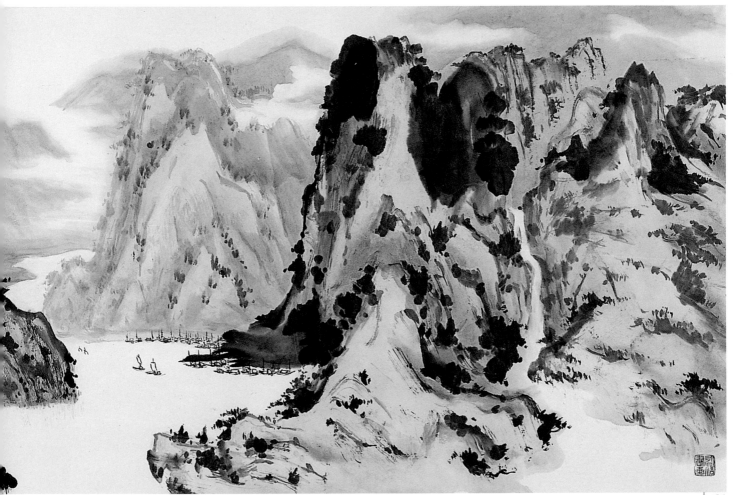

藝術家是否感覺到
宇宙給人類的自然藝術是那麼
的清晰而具體，
那人類該拿什麼給
大自然呢？
是一顆真誠和善良的心靈。

藝術家創作時解放的快，
才能順其自然，
渾然天成，
無心而得，
真正的賦與自己藝術使命，
才能開啟更多創作空間。

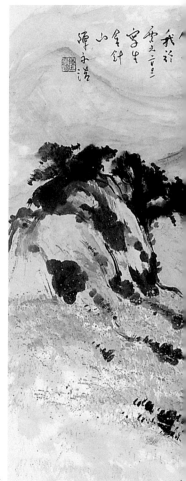

金針山寫生　二〇〇二　60cm×120cm　彩墨

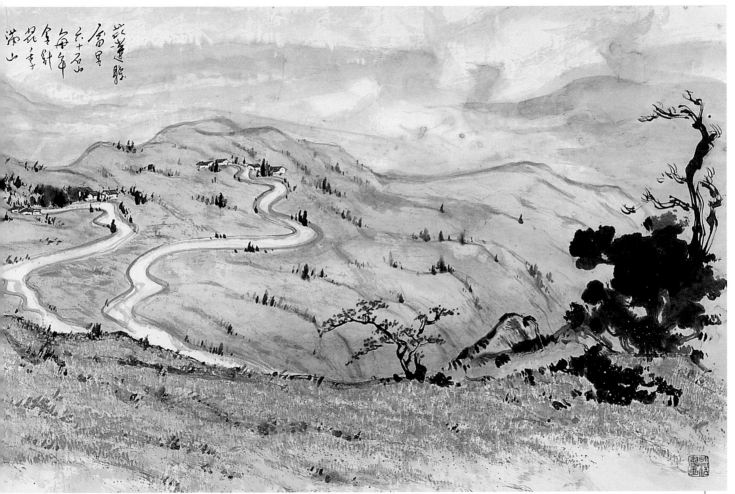

荒蓬野

倉皇

六十石山

金針每年

花季

滿山

藝術家對形與色是
須要歷練的，
但這些東西只是成就藝術作品
的美感元素之一，
最重要的是藝術家的
心靈與感情，
這才是藝術創作的眞諦。

有內涵的藝術作品，
是不追求表面效果的，
它包容了情與理
的各自表述，
其目的是統一而感人的。

富貴 二○○二 90cm×180cm 彩墨

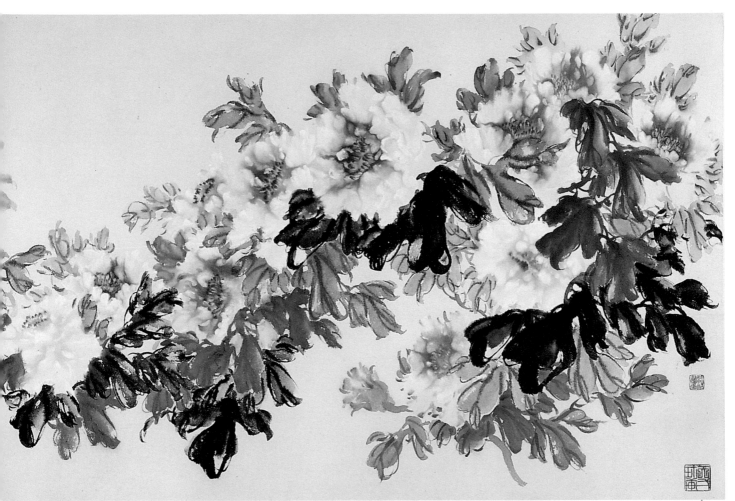

真正的藝術家，
要自律與正確的道德觀，
內心如不真誠、不和善，
心中怎能有
真正的真善美，
又如何創造出動人的作品。

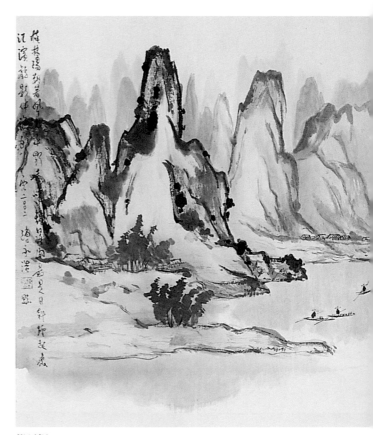

陽朔 二〇〇二 45cm×150cm 彩墨

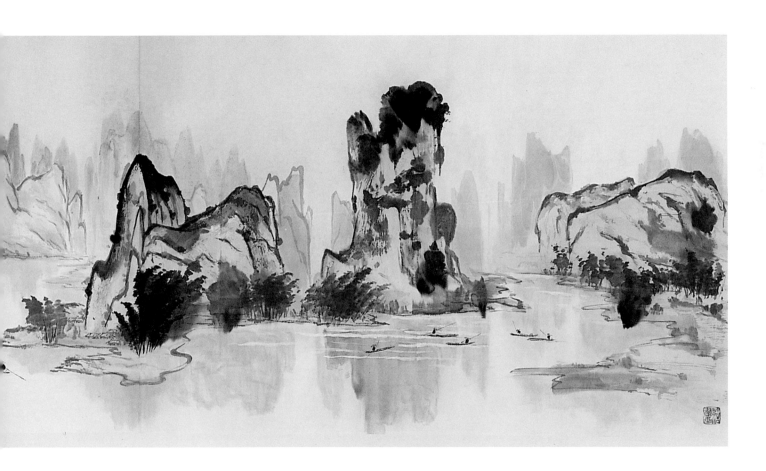

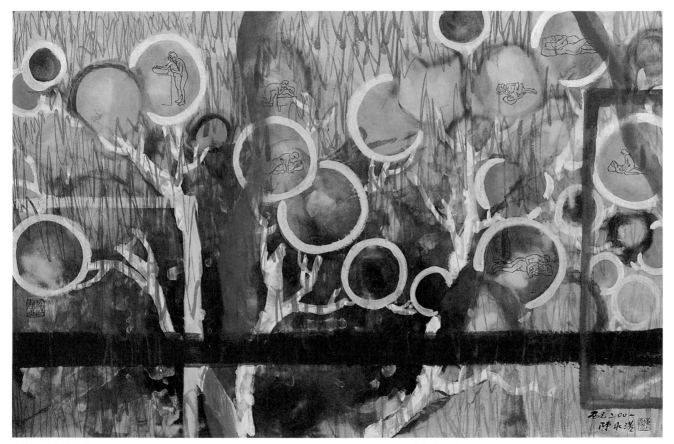

創作時讓自己的內心本性顯現出來，自然而然的融入無障礙的思維狀態，創作的因子，就不在負擔。忘我。

結果 二○○一 60cm×90cm 彩墨

不管是創作者還是觀賞者，都須具有才華，能力，在時間的熬煉中慢慢自我成長。

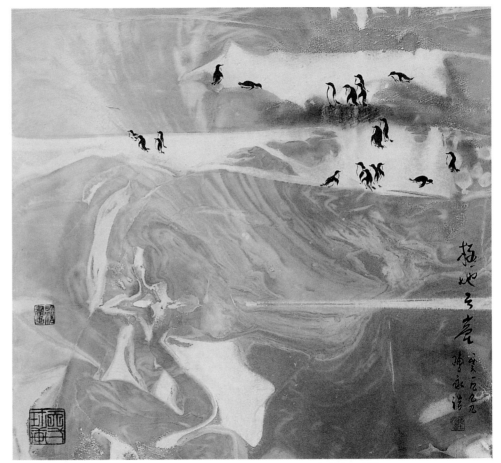

極地天堂 50cm×50cm 彩墨

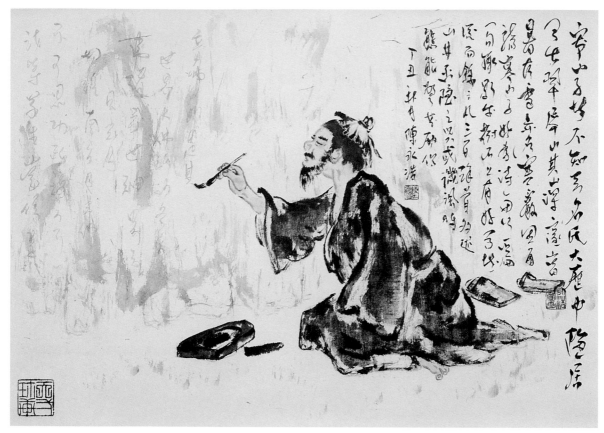

寒山子題壁　60cm×90cm 彩墨

藝術家生命的態度就是創造自
己的藝術生命。

禁不起鼓動的誘惑，
對藝術的渴求，
是痛苦難耐的，
轉個身有了鼓動與誘惑，
對藝術的渴求，
是創新昇華的。

收心、用心、
放心、寬心、安心等
這些都是藝術給創作者
與欣賞者的禮物。

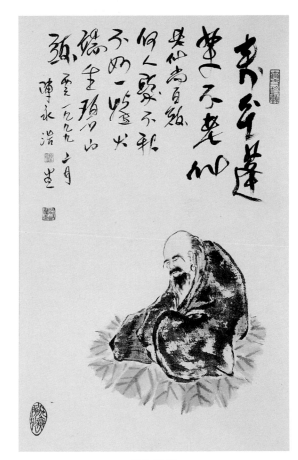

不老仙　60cm×90cm　彩墨

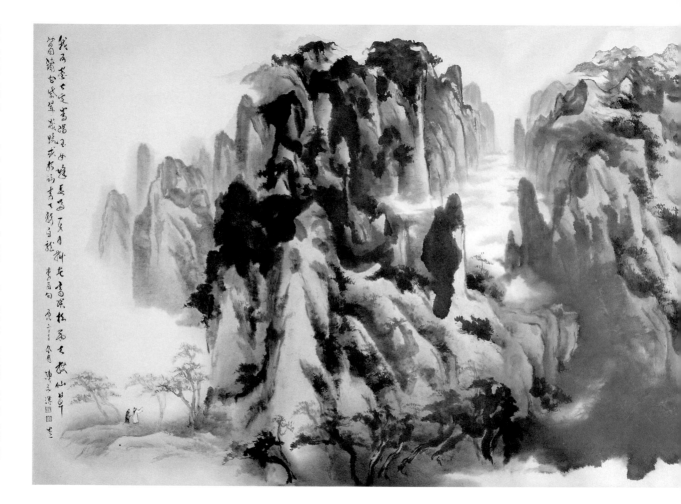

残缺的藝術，須人類的心靈，才能拼成完美的感動。

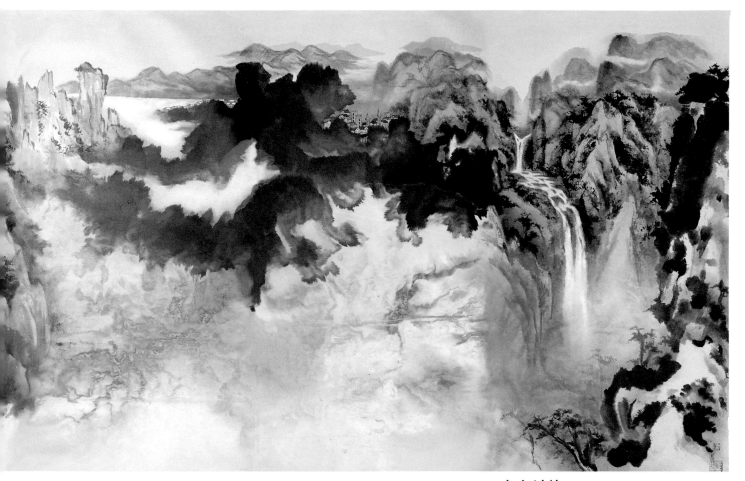

古宅峭峰　二〇〇二　210cm×540cm　彩墨

藝術經驗讓藝術家從大自然裡發現生生不息的生命力。

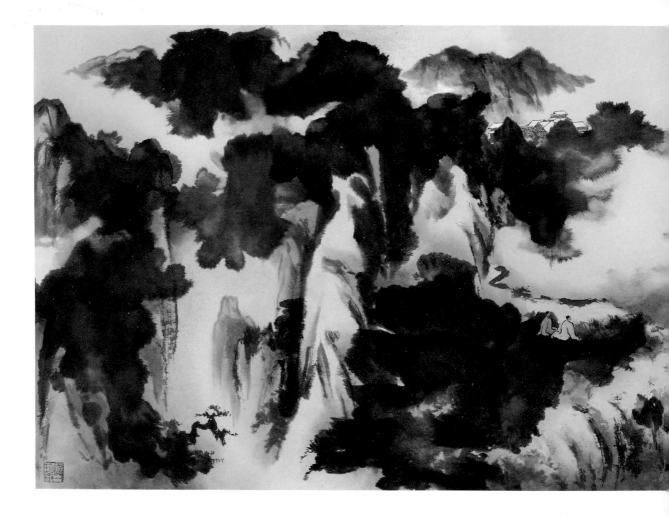

藝術讚頌

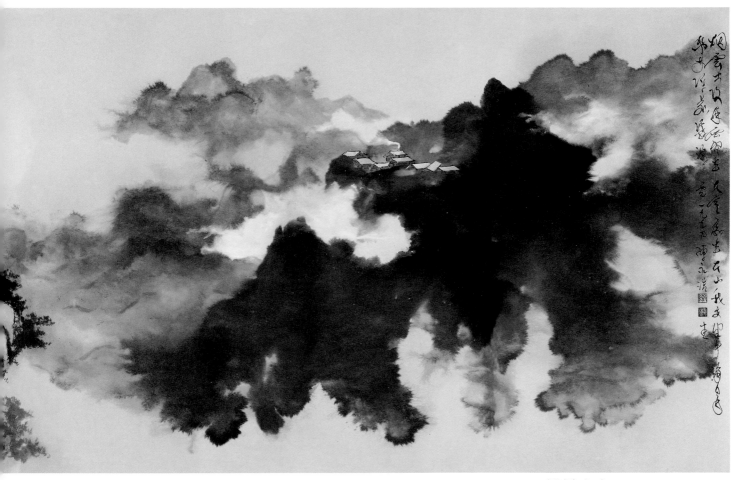

潑墨山水　120cm×360cm　彩墨

藝術家將視覺
與心靈上的美感，
很執著的附加在作品上，
其目的是賞心和悅目，
也讓藝術有
更多的可能與詮釋。

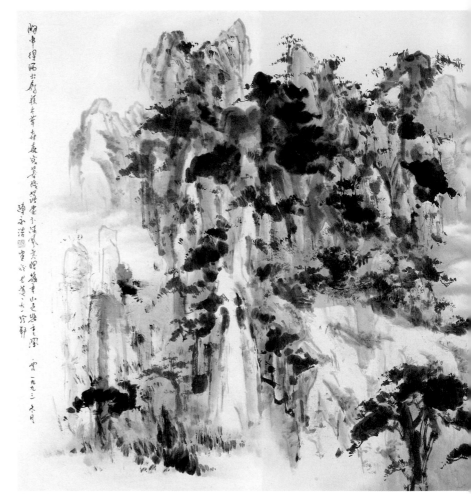

冬景　120cm×300cm　彩墨

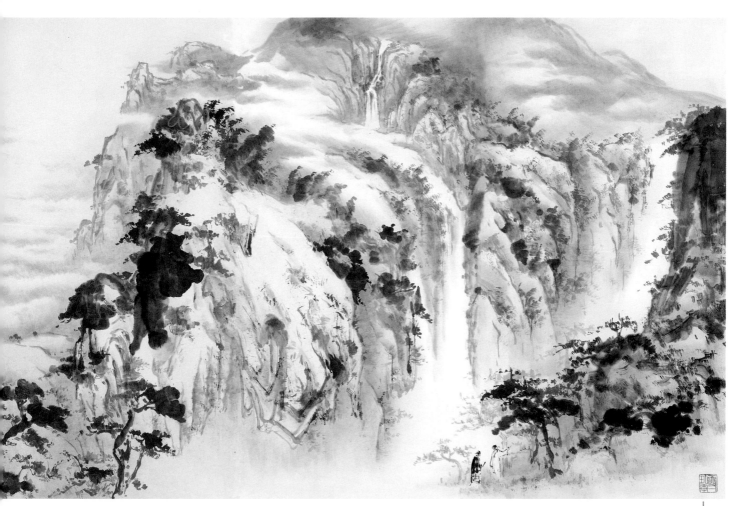

藝術的豐富來自，
創作，欣賞，
思維，感動，
參與，分享，
所以創作者，
觀賞者與作品，
要有共同生存的觀念，
愛護作品，
珍惜作品，
才能長久。

藝術作品要豐富與圓滿，
必須有創作者的追尋與實踐
和觀賞者解讀與衍延。

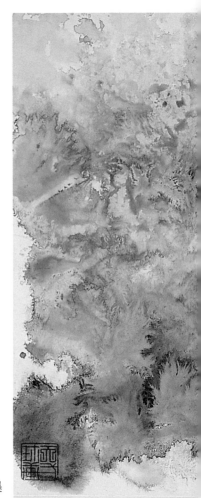

浪之交響　60cm×120cm 彩墨

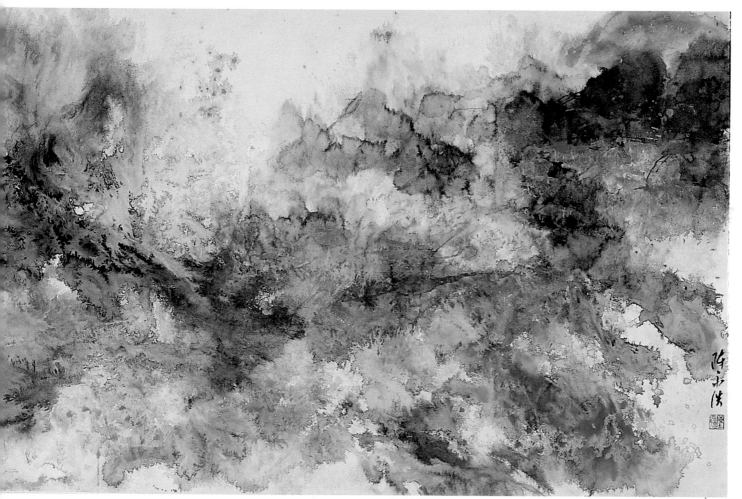

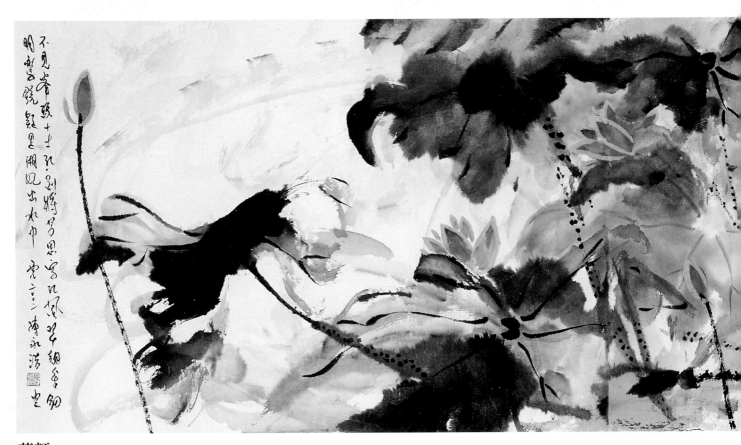

荷顏　二〇〇二　60cm×360cm　彩墨

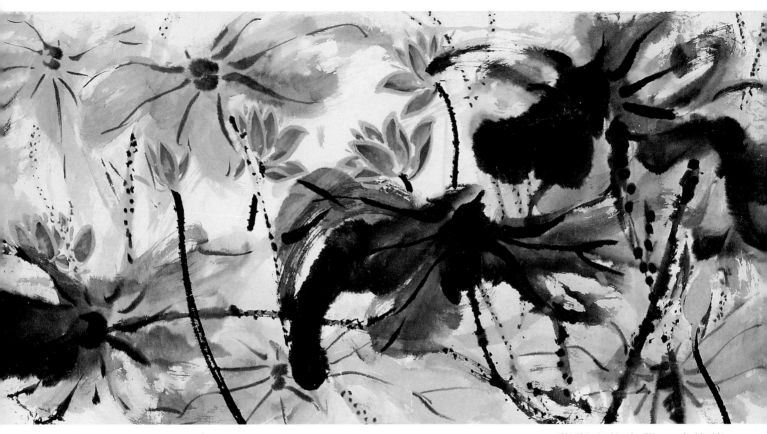

藝術家的自覺，才能讓
情感融入創作本身。

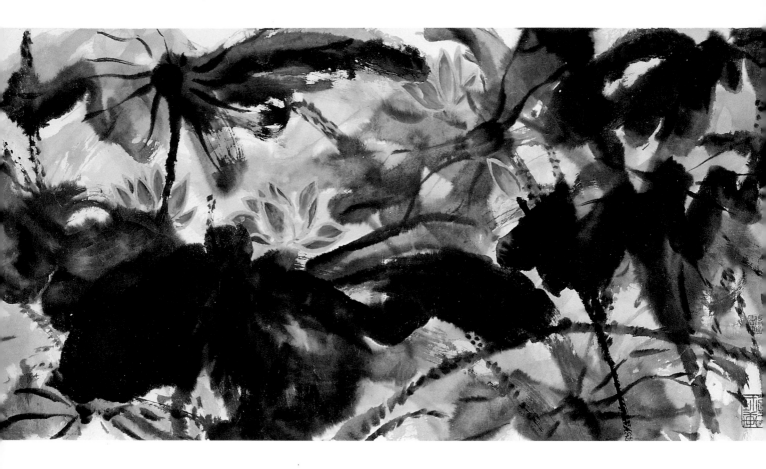

藝術如有了慣性，
就是病了，
作品質與量，
必須讓藝術家從不勝負荷
的慣性中解脫出來，
藝術生命的體驗，
讓藝術更真切，
作品的創造力與形的美觀，
更須要藝術家的自我解放，
使其自由。

讚美是藝術，
批評也是藝術，
換個念，
投入藝術才是真藝術。

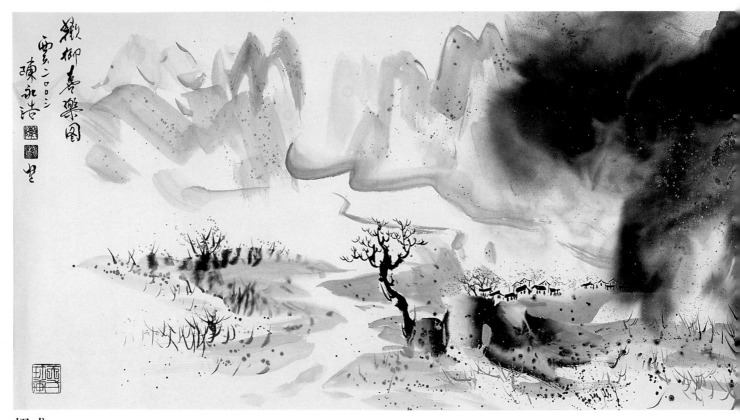

招式　二〇〇三　60cm×480cm　彩墨

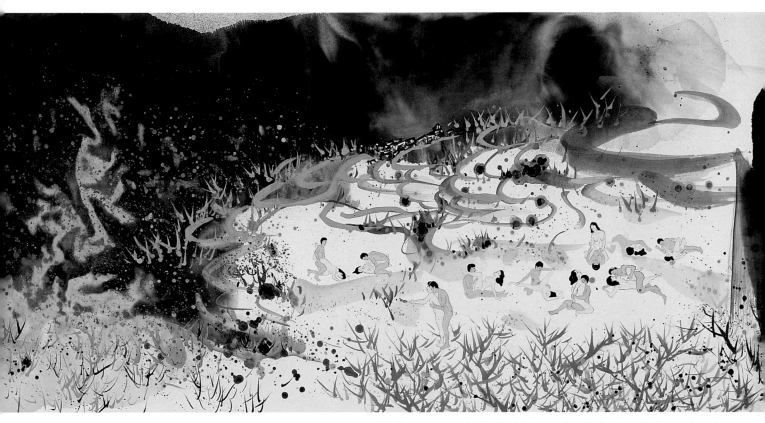

偉大的藝術品，取決於創作與觀賞者是否能承受不同
時空與環境的砥礪，所以世界上沒有不好的藝術
只有欣賞與不欣賞的作品。

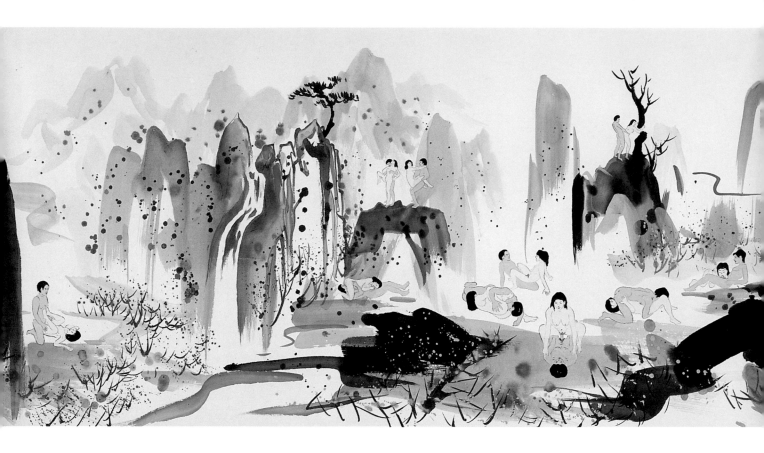

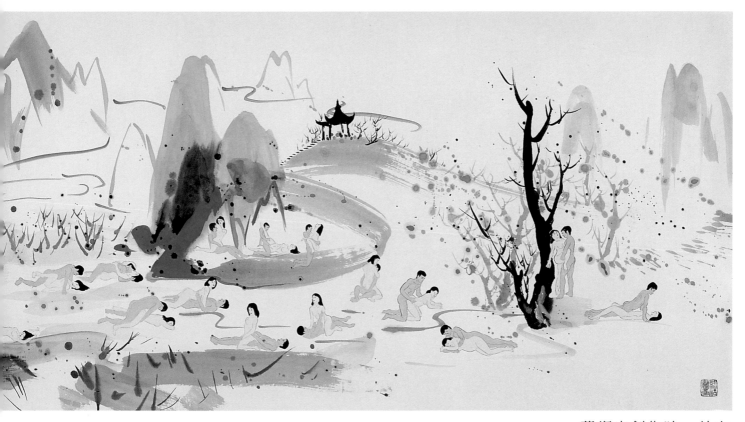

藝術家創作時，外在
的環境給藝術家的不太困
難，最怕是自己絆住自己。

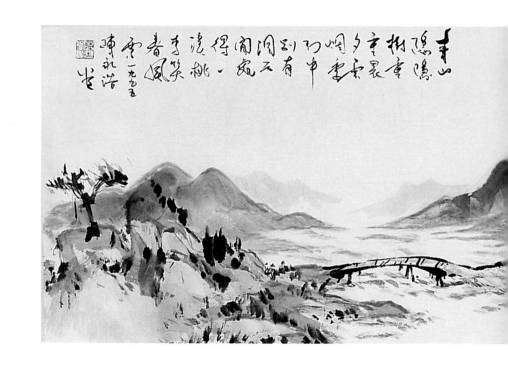

大自然的生命力讓藝術家，
蘊藏著許多想像力，
注意，
注意，
不斷渴望再渴望的突破，
平庸的創作手法，
是無法實現理想的。

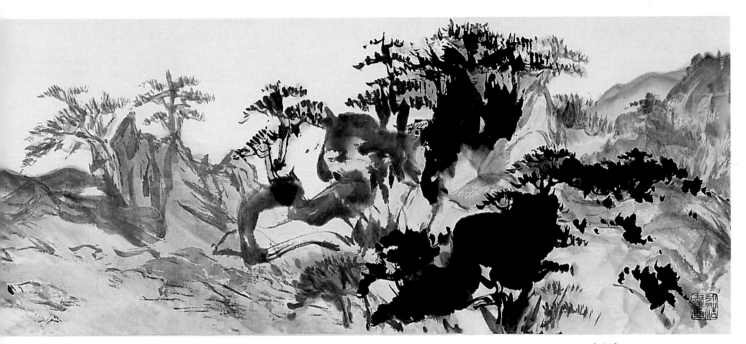

山溪　30cm×120cm　彩墨

時間的飛逝，
告訴著創作者時間無法
沖去瞬間的感動，
尋美的痕跡總潛藏在
創作的過程中，
把美的元素抽出與
解放須探索。
無中生有。

面對著自然，
面對著作品，
要感覺，
要思維，
真不知是生病還是天職。

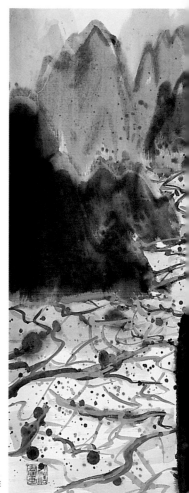

漓江 二〇〇三 60cm×120cm 彩墨

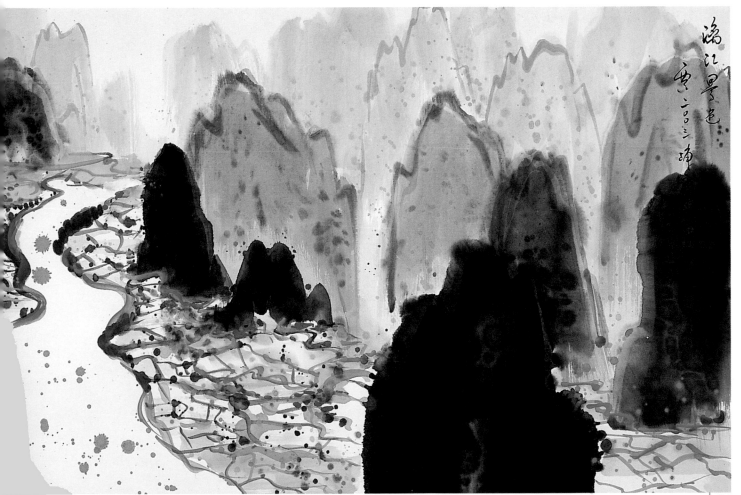

灕江墨遠

一九八三題

藝術有時候，
等的不是機會或是人，
等的是時間
讓自己改變。

創作路上有搖籃曲，
也有交響曲，
讓你好好入夢，
也讓你打起精神，
不知您現在習慣了那一曲。

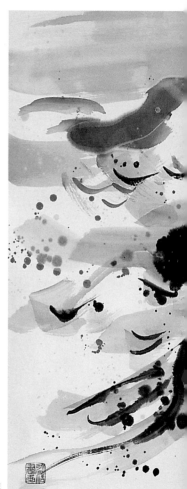

長白山天池 二〇〇三 60cm×120cm 彩墨

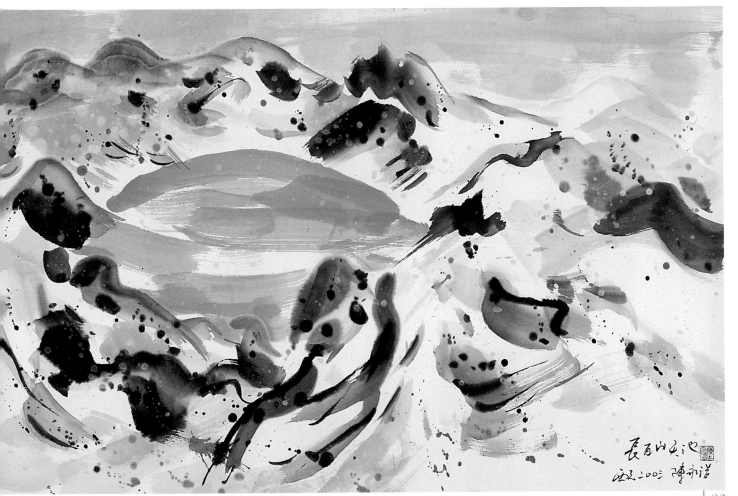

長白山天池
西元二〇〇三 陳永諸

創作藝術需要什麼學歷？
欣賞藝術需要什麼層次？
最重要的是契入
藝術的一顆心。

藝術是人類與大自然
之間的語言，
豐富多彩，
人類可在藝術中心遊萬仞，
無障無礙，
用心感動，
然藝術不能沒有生活，
須從生活中得來思維，
碰撞出情感，
才能與人共鳴。

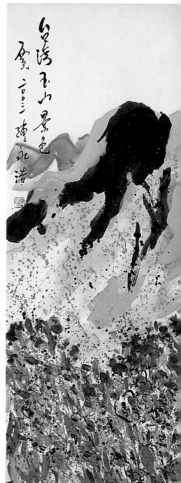

玉山景色 二〇〇三 90cm×180cm 彩墨

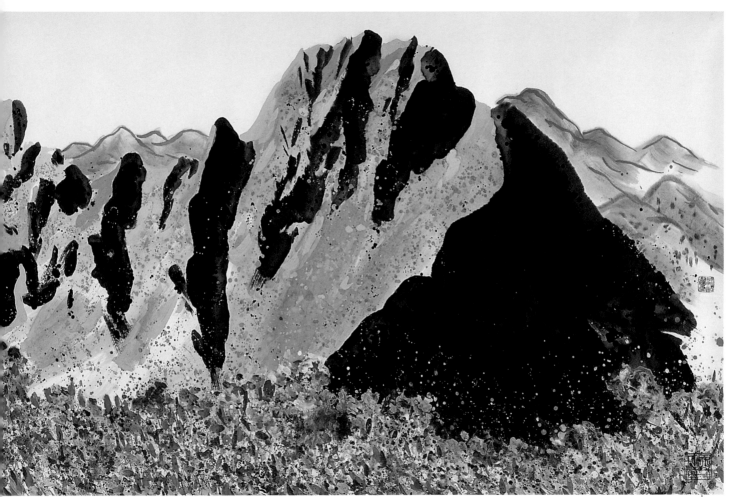

在藝術薰陶下，
發現了藝術領域的
奧妙和哲學、
文學得以相融合，
然哲學、文學家必須
靠智力思辨推理，
而藝術家則訴諸感覺與感動，
在精神上感其興奮，
而自生活上去體驗。
生活藝術，
藝術生活。

藝術家的寶貝是什麼？
是一顆光亮的心靈。

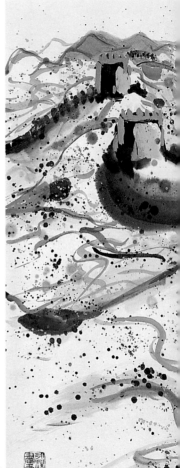

長城　二〇〇三　60cm×120cm　彩墨

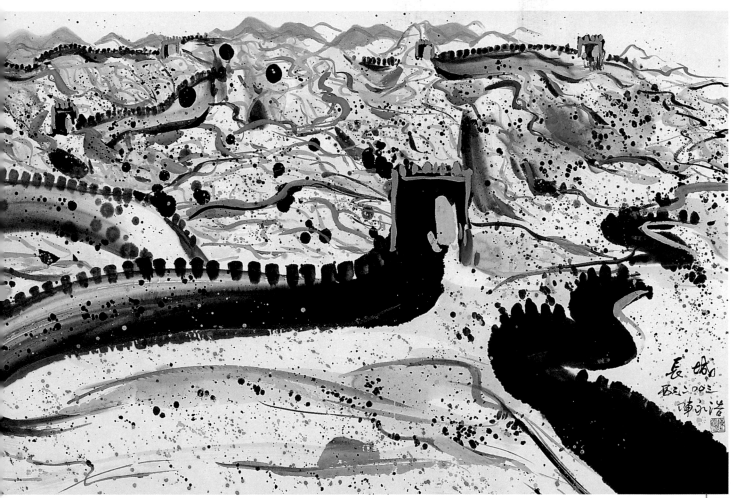

長城
歲次二〇〇三
陳永浩

在藝術的空間和時間裡，
是沒有一定的規則和技法，
藝術更不能用語文，
文字論證的，
更沒有絕對的可或不可，
突破思維障礙，
用心的感動，
在自性的領域中和所看到的
並非變相而是實實在在的。

人對藝術在生活中的感動與思維，
該了解重視的是什麼？
追求的又是什麼

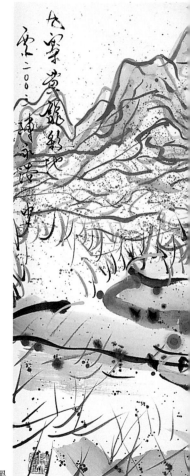

九寨黃龍 二〇〇三 60cm×120cm 彩墨

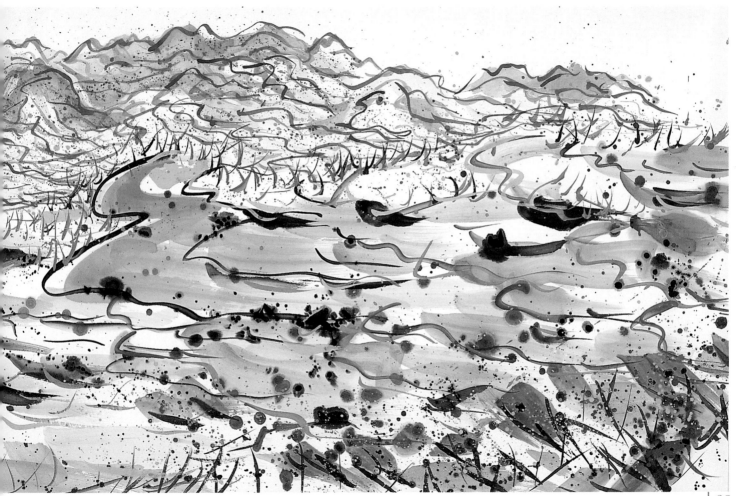

作品的誕生，
無不是藝術家的孩子，
自由自在的形成一個
嶄新的自然，
令人興奮，
但作品題材人人得見；
內容涵義，
經過努力可以掌握，
形式與情感須用心感動體認，
才能理解；詮釋。

視覺暨高又遠有勢，
思索或寬或大有情，
空中妙有，
慈悲之門，
藝術家心靈的能量，
寄情創作，苦之樂之。

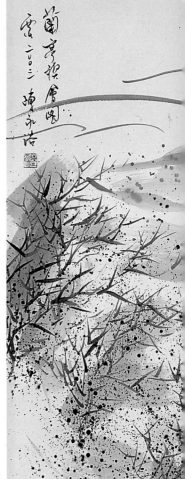

蘭亭禊會圖 二〇〇三 60cm×120cm 彩墨

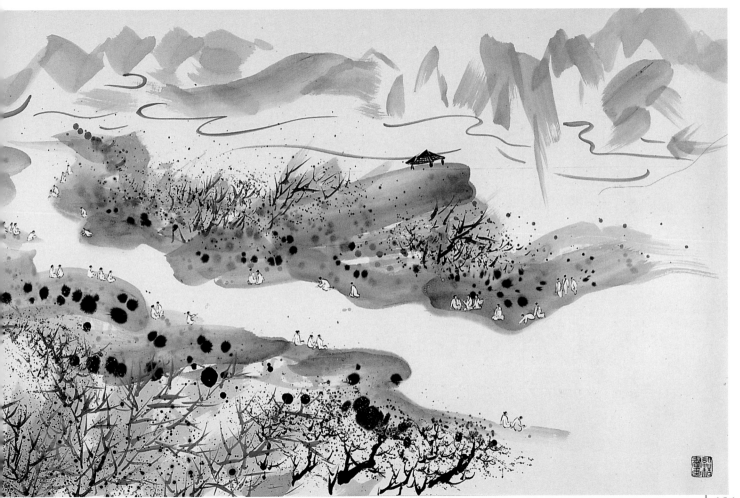

藝術家只有在自己的內心
裡找到中心力量，
熬過所有的困苦，
才能找到藝術成長的轉捩點，
然而藝術創作精神的可貴，
是從自己心裡出發，
又回歸到自己的心中，
才能觸動心靈，
讓藝術充滿生命力。

人類的情感，鄉土的氣息，
傳承的風格與創作的形式原理，
要用心於藝術形成結構的
寬廣領域中，
才能享受藝術運動中
豐富的形式表現與創作自由。

飛鷹 二〇〇三 90cm×180cm 彩墨

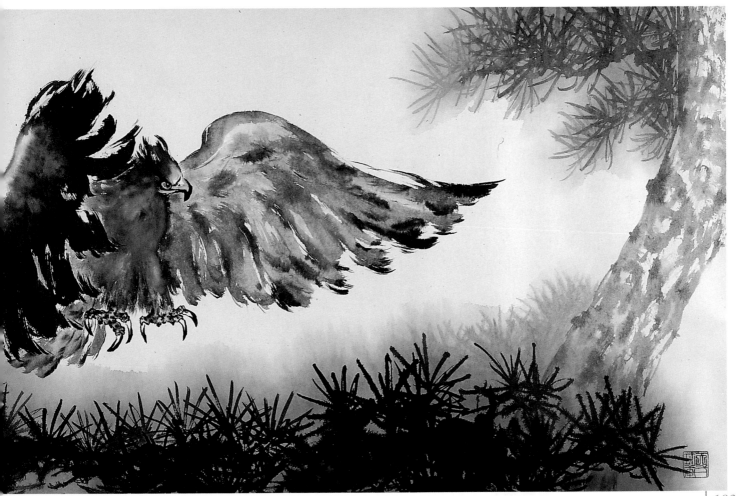

當下的藝術，
如同哲學，文學一樣，
思慮到藝術創作的自由不是目的，
是思考與思維的感動交集，
藝術的新觀念有時是感受的表現，
而並非藝術作品。
當下感受。

人類最重要是認識自我，
才能廣大生命價值，
延續創作心靈。

華山景色　二〇〇三　60cm×120cm　彩墨

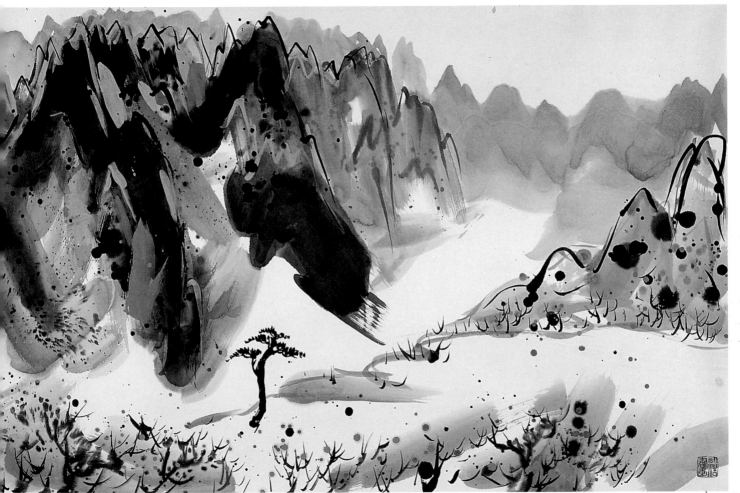

走入人間，走出人間。
在創作的道路上，
要讓人間更完美，
在無識中，
讓大自然對人類說要
有更好的審美體現。

創作時非理性的直覺行動，
時常都是整件作品
的靈魂所在，
所以人類是不斷的
再創作中，
累積自己的藝術能量。

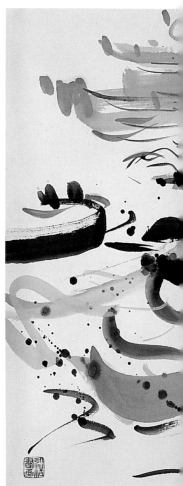

元陽梯田 二〇〇三 60cm×120cm 彩墨

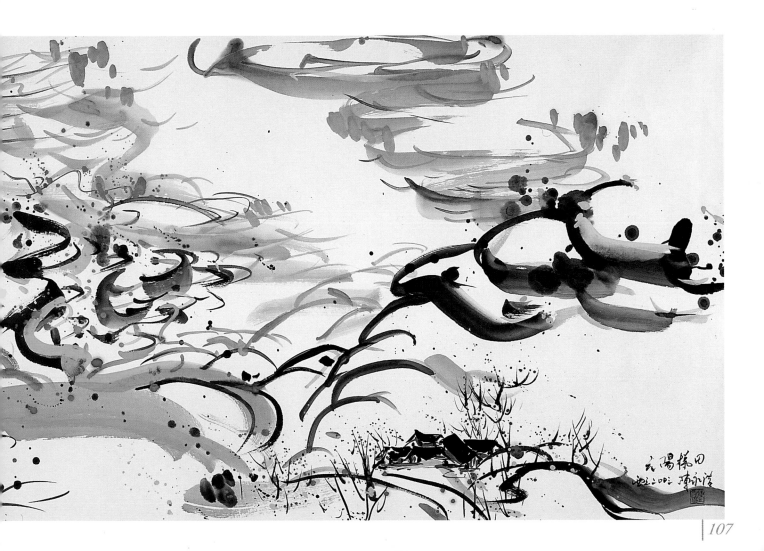

夕陽樣田

楊永清

107

藝術的展場，
訊息很多。
那裡有藝術那裡去，
是否想想有沒有將藝術
建立在自己的心中。

創作過程中，
發揮內心累積的能量是種直覺，
思索是一種框限，
欣賞的過程中潛意識裡的
感動是種素養，
不預設標準是種智慧。

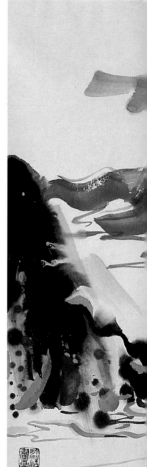

雲峰 二〇〇二 60cm×120cm 彩墨

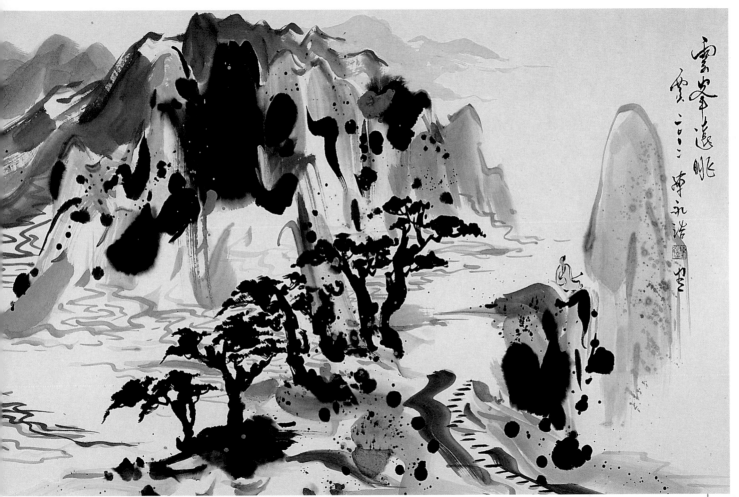

雲峰遠眺
雲 二〇〇二 陳永諧

上天給藝術家的任務就是創作，
所以藝術家有時也該
轉換他所認真投入的素材世界，
開闊別的天地。

創作者在創作時，
如能抓住當下的直覺，
加上歷練來的經驗，
無非是一種新的美。

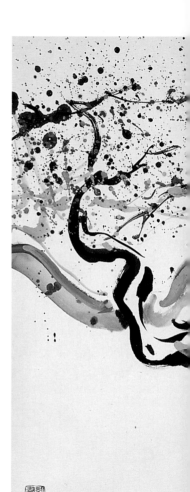

奇樹 二○○三 60cm×120cm 彩墨

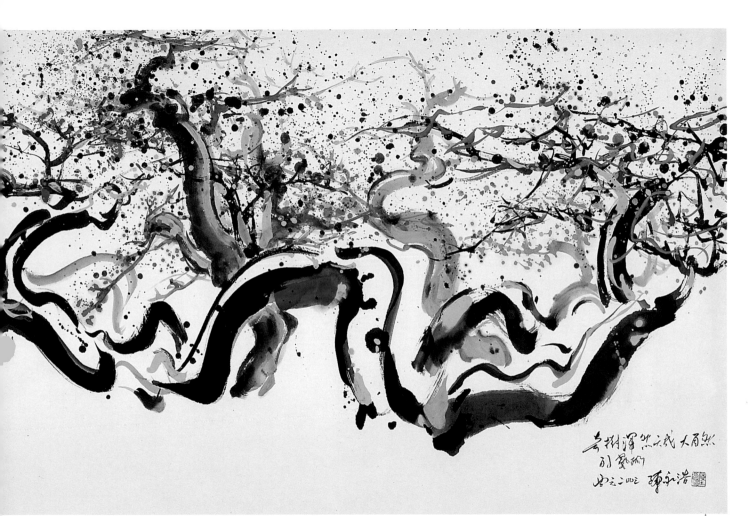

奇樹渾然天成　大自然
乃藝術
画之二〇〇二　陳永浩

創作藝術如同將愛
投入在眾人身上。

創作者與觀賞者一樣，
到有困難，
有疑惑時，
更要到困難，
疑惑去，
這樣思維才會調伏，
作品才會自然，
所以若不經歷百次，
千次的挫折是不會成功的。

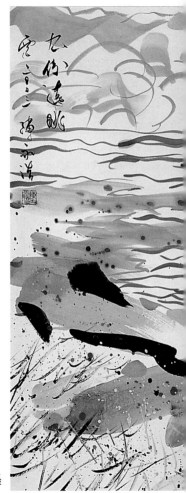

九份景色 二〇〇三 60cm×120cm 彩墨

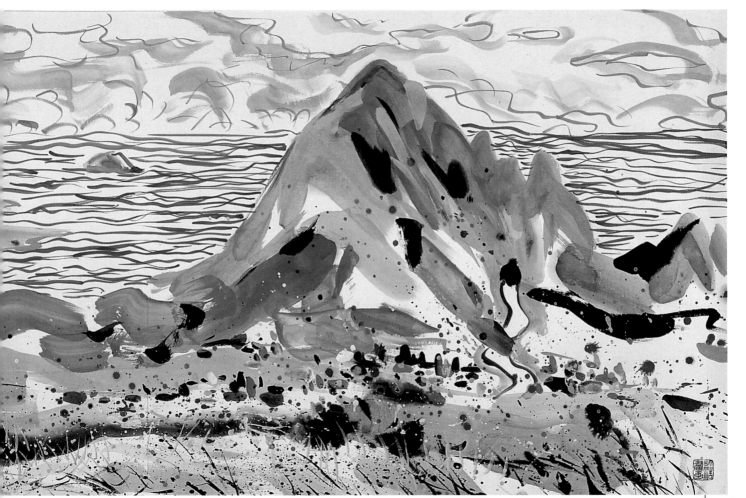

真正的藝術，
並不是指有創作和欣賞的
藝術生命而言，
而是能夠發揮功能作用
的藝術生命。

欣賞藝術的人，
不可因為這是教授或大師
的作品才欣賞，
須將藝術帶入生活，
無處不是藝術啊！

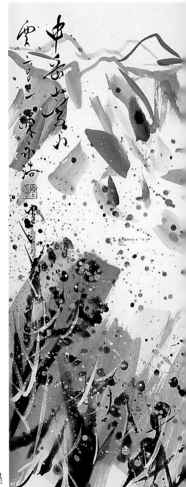

嵩山景色 二○○三 60cm×120cm 彩墨

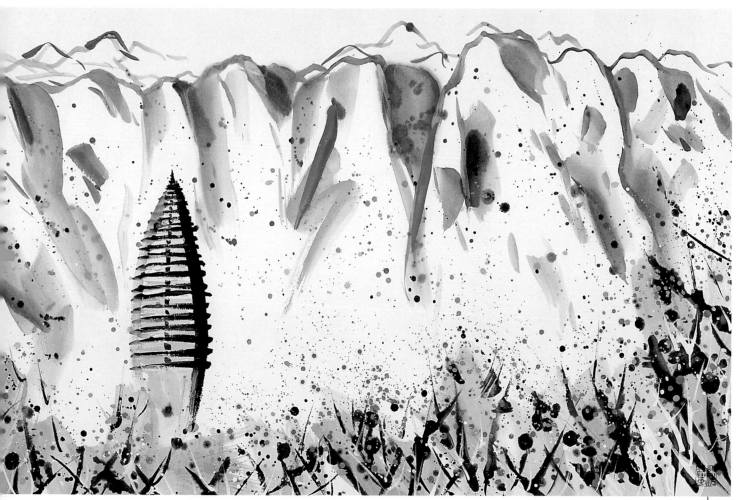

真正的藝術家，
創作時用心投入，
一旦完成作品就解放了，
不再想了。
然而藝術家的心靈解放，
是要學習的，
在藝術生活中，
學習解放。

藝術家在創作作品時，
該當有創作即欣賞，
欣賞即創作的心態。

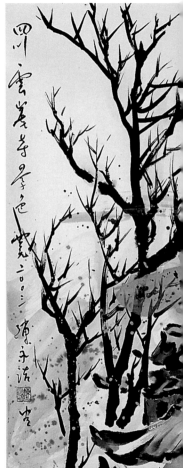

雲崖寺 二○○三 60cm×120cm 彩墨

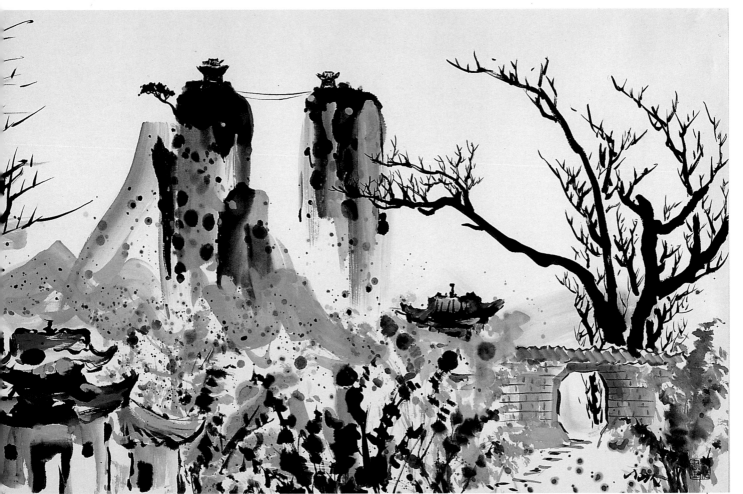

藝術如有層次，
它是不會歧視人類的，
因為有人類才有藝術二字，
人類也因藝術而富有
所以任何人都可用心的去追求，
任何人都可以得到它。

對一個愛藝術的人，
藝術自然就變得很有魅力，
然重要的是觀賞者能分享
創作者的思慮，
感動、思索、體念。

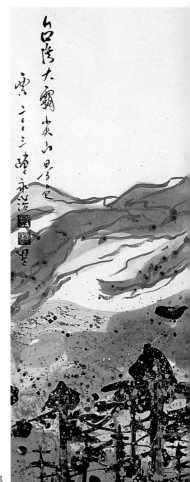

大壩尖山　二〇〇三　90cm×180cm　彩墨

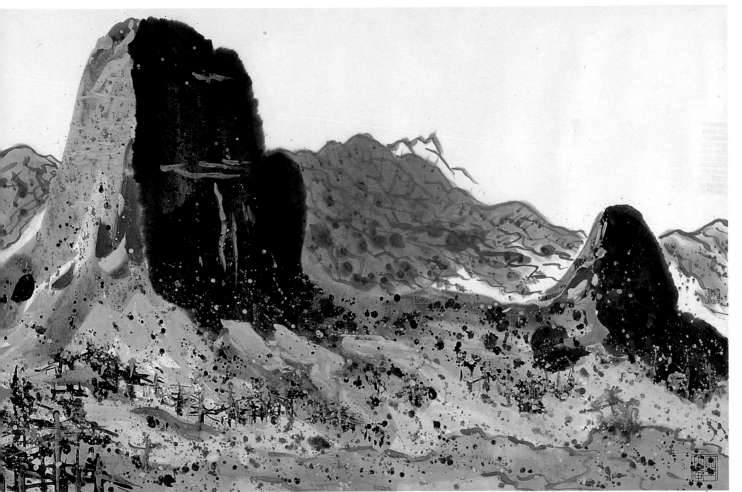

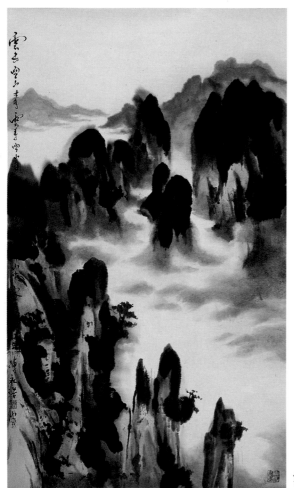

藝術如有了制式或公式的創作手法就不自由了，所以創作者必需有處處都是創作題材的觀念，然創作的過程中感動的感覺是沒有詞彙可以形容的。

雲山 二○○○ 60cm×90cm 彩墨

藝術家的熱淚，
使藝術變得豐富且有情，
藝術家的思維，
使藝術具有無與倫比的能量，
然藝術作品的誕生，
須有無掛礙的心靈，
才能開花結果。

作品當下的完美不代表以後的完美，
可貴的事創作者用了當下的能量，
成就了當下的變通。

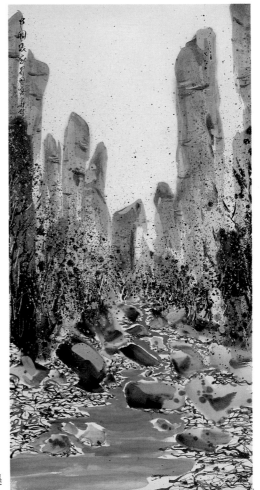

金鞭溪景色 二○○三 60cm×120cm 彩墨

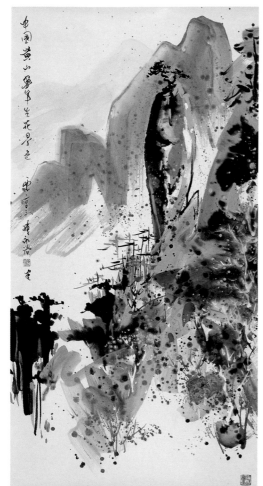

日子不空過，
藝術家必須落實自我，
把心找回來，
藝術何去何從，
須靠自己的技能和思維的
感動自給自足，
要有藝術靠我，
我不靠藝術的願心。

文筆生花 二〇〇三 60cm×120cm 彩墨

藝術無時無刻不存在，
就像心中有愛的人一樣，
人人可欣賞、
人人可創作、
人人垂手可得。

藝術家的福氣是什麼？
是活生生地，
充滿人性尺度的生活空間嗎？
還是對人文環境的關懷與追求呢？

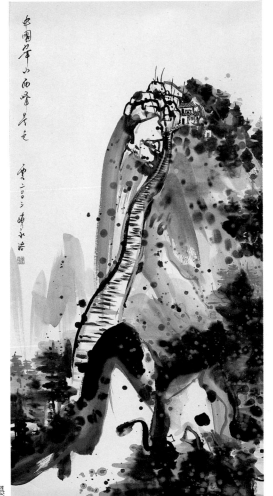

華山西峰 二〇〇三 60cm×120cm 彩墨

123

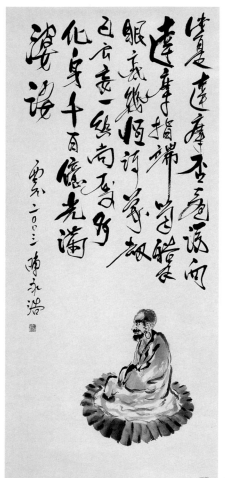

真正的藝術創作是思維，
而非單純的作品呈現而已，
然在現代社會中，
藝術該是埋頭苦幹地作，
不計名利地播種，
這樣才能踏踏實實的突破。

觀賞者的好話與讚美，
能振奮人心，
能延續創作者的慧命，
不免觀喜與欣慰。

達摩 二〇〇三 50cm×120cm 彩墨

每一位藝術家，
一旦開始創作，
就以他獨立自主的判斷，
開始裝點他的一生，
他的歷練與感受，
也為他自己的人生留下一些
貢獻與真實的記錄。

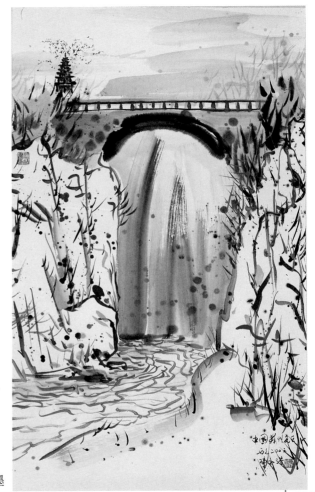

蘇州虎丘景色 二〇〇三 60cm×90cm 彩墨

藝術家終身的承諾是什麼？
是提倡更要力行，
讓人間充滿愛藝術的人，
然而口說喜愛藝術的人，
是否有真正想過對
藝術的貢獻。

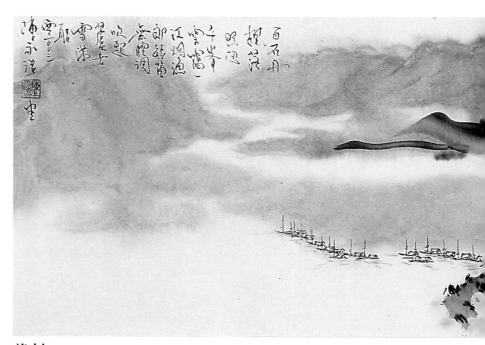

漁村 二〇〇三 30cm×120cm 彩墨

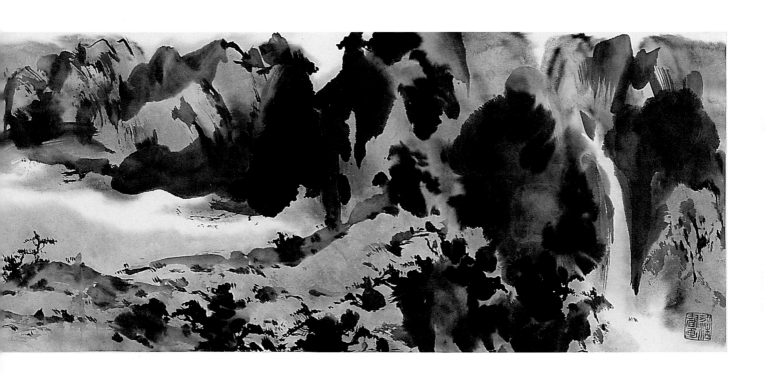

創作者高興的完成作品，
觀賞者歡喜的觀賞作品，
因為大家都從內心生起一份
喜悅感動的心。
心念即藝術。

藝術創作到神遊其景，
渾然天成，
自然生成，
排除思維意識，
將潛藏在自己身上的能力，
能量發揮出來；
偉大的藝術品才會出現。

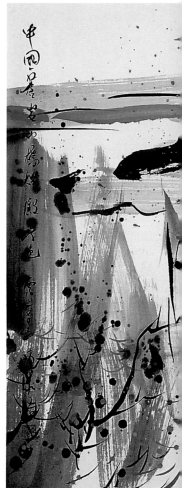

黃山景色 二〇〇三　60cm×120cm　彩墨

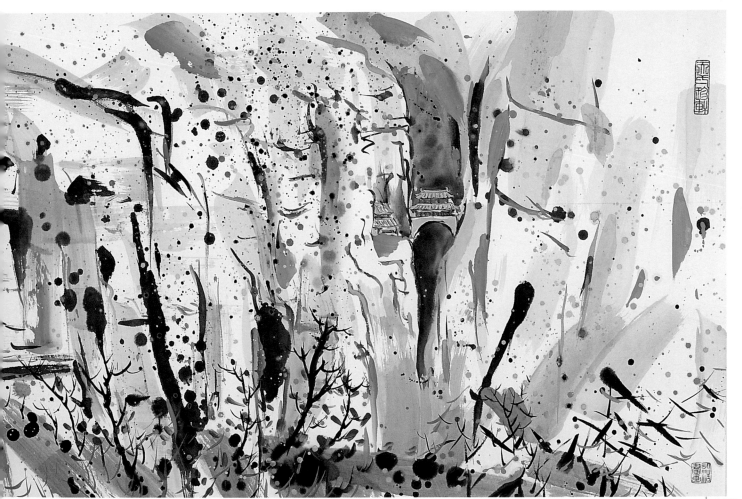

每一位真正的藝術家，
都必須先是一位思想家，
心思細密，
洞察力強，
多采多姿，
親切豐富，
所以創作藝術的
心路歷程與詮釋寫照，
就如讀百科全書一樣。
思則得之。

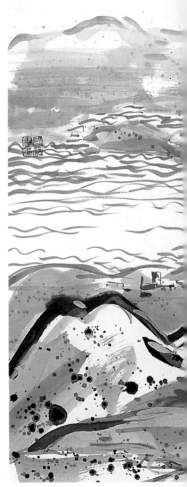

希臘景色 二○○三 60cm×120cm 彩墨

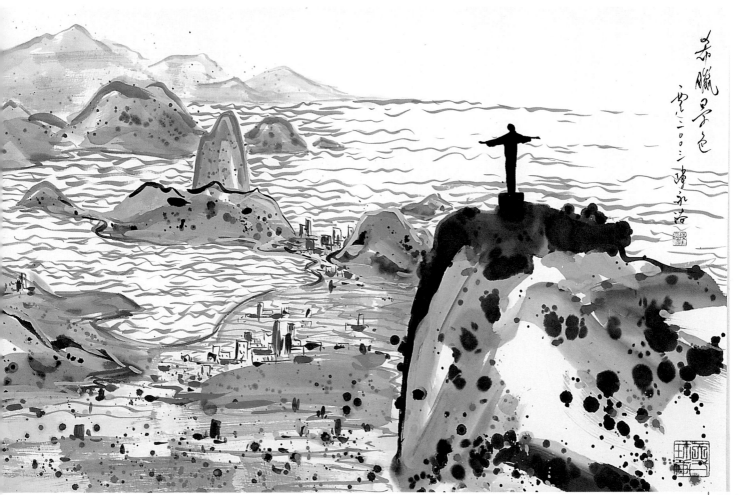

藝術作品的生成，
有時妙手偶得，
有時滴水穿石，
然藝術的偶發，
有如靈光一閃，
藝術家們在心靈深處，
須要有開闊的空間與
富足的素養。

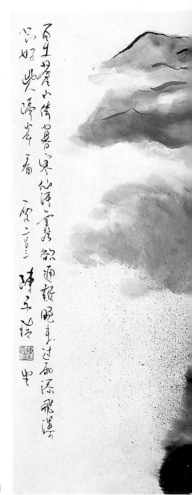

觀瀑 二〇〇三 60cm×120cm 彩墨

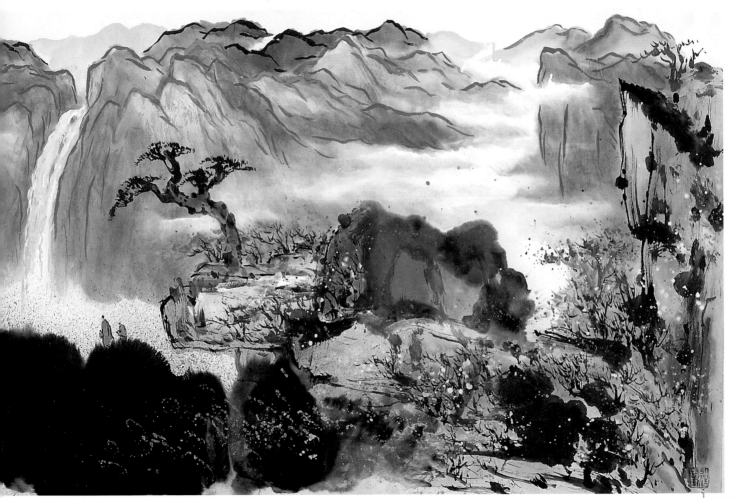

人類看得多，
也思維得越深入，
對大自然的敏銳，
只有不斷的去體悟與觀照，
而大自然給人類的視覺
是寬廣的，
就不知人類
有沒有看到自己。

瑞士景色 二〇〇三 60cm×120cm 彩墨

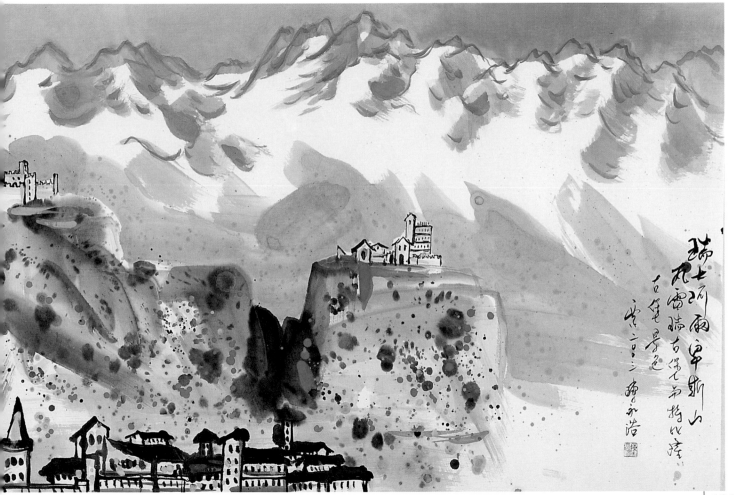

瑞士阿爾卑斯山
瓦雷瑞古保之城將此峰
白但之景色
歲二〇〇三 陳永浩

藝術對人類的誘惑，
是讓創作者對
自己的承諾實踐出來，
是讓觀賞者對作品產生
感動的感覺，
有啟發也有共鳴。

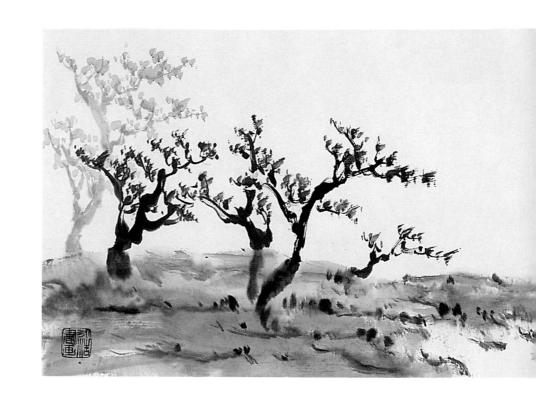

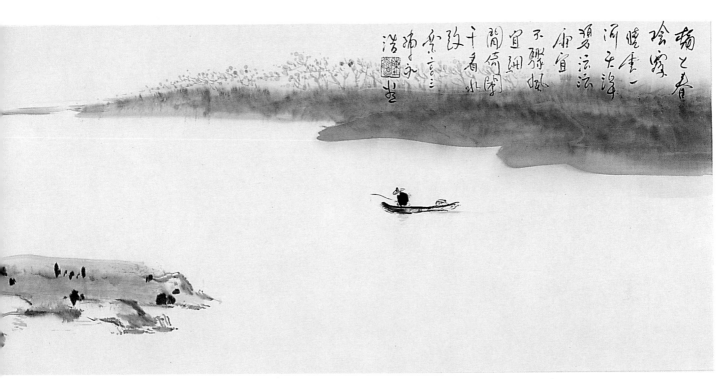

梅之春
冷齋
晚鐘一
河天浮
碧注法
未宜
不解風
宜細
閒荷開
半香水
政景言三
浦永
浩生

幽靜 二〇〇三 30cm×120cm 彩墨

要有美好的藝術時空，
須把自己融入大自然中。
藝術家承受創作上的痛苦，
是需要勇氣與毅力。

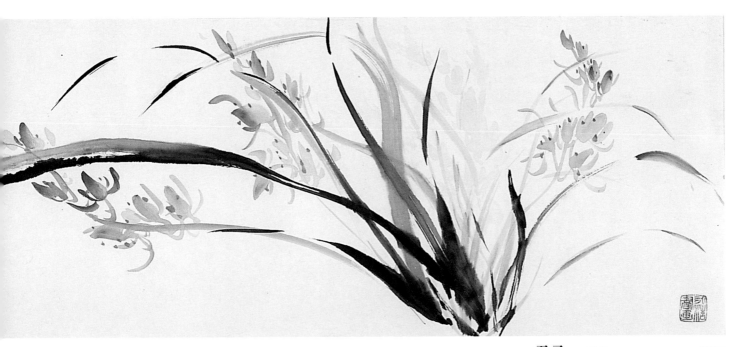

君子 二〇〇二 30cm×120cm 彩墨

彩

忙碌的日子裡，要時常提醒自己，別忘了「藝術」，因為藝術可讓人類的心，更明亮，更清澈。

藝術一路走來，就是自己做自己的主人。

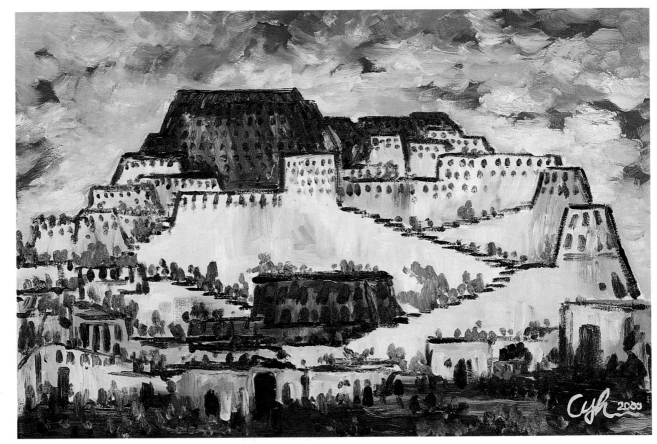

佛屋 二〇〇〇 25F 油彩

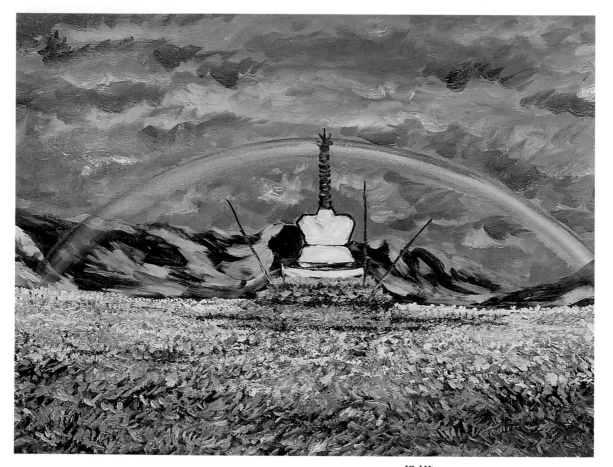

藝術的創作是將自性融入藝術。

佛塔 二○○二 25F 油彩

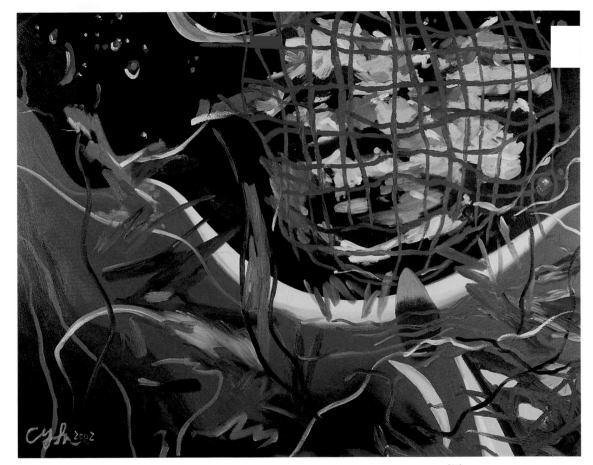

藝術能帶人走出愚癡束縛的自我，
能帶人走進有靈性且圓融的自我。

網 二〇〇二 50F 油彩

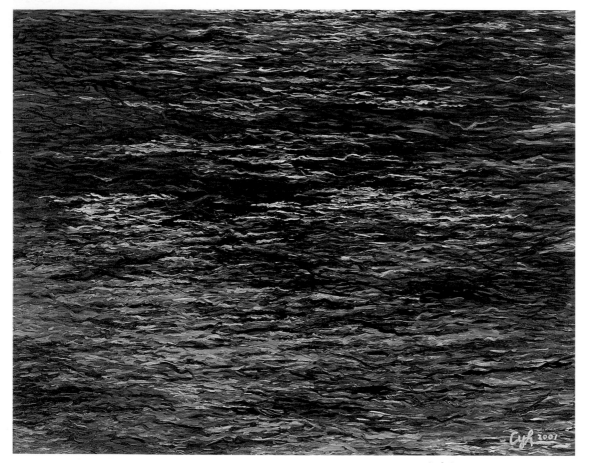

任何遠離藝術的人，真善美就無法走入你的心中。

水顏 二○○一 50F 油彩

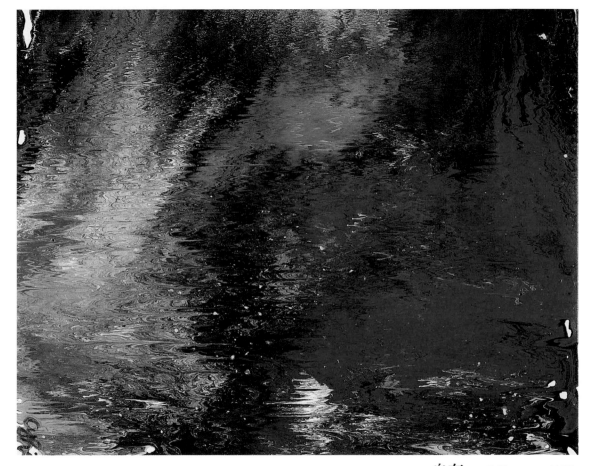

用思維的頭腦，感動的心靈，才能發現藝術。

自在 二〇〇一 10F 油彩

145

藝術家當思拿什麼奉獻給人間。

隨意 二〇〇一 50F 油彩

藝術作品有時需用錯覺來成就與提昇。

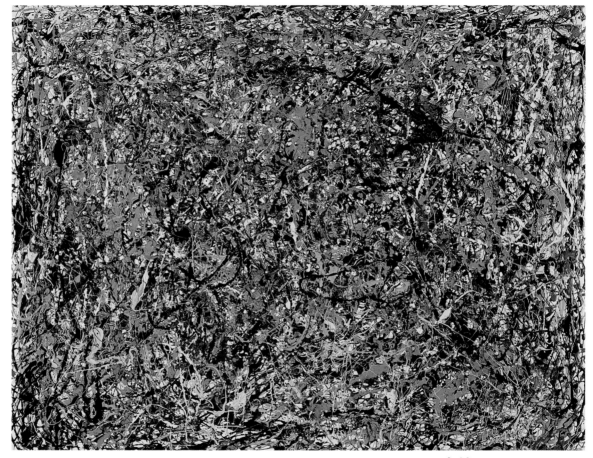

自然 二〇〇一 25F 油彩

綜合媒材

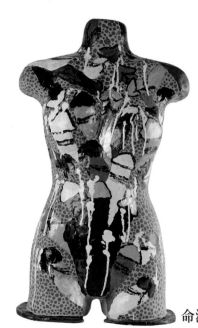

命源 二〇〇〇 綜合媒材

就當創作藝術有了變化的標誌後
這便是創作上最令人驚喜且
不尋常的發現，藝術創作作品是創作的具象
與抽象，形式的實踐，有美，有不美
造形結構的因素不一樣
發現美的因素在那裡
把它的關係表現出來
就會造成美感
然而這些因素都是人本身原有的
只是被分別的創作出來而已

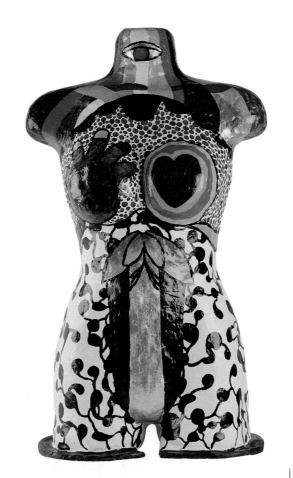

撫 二○○○ 綜合媒材

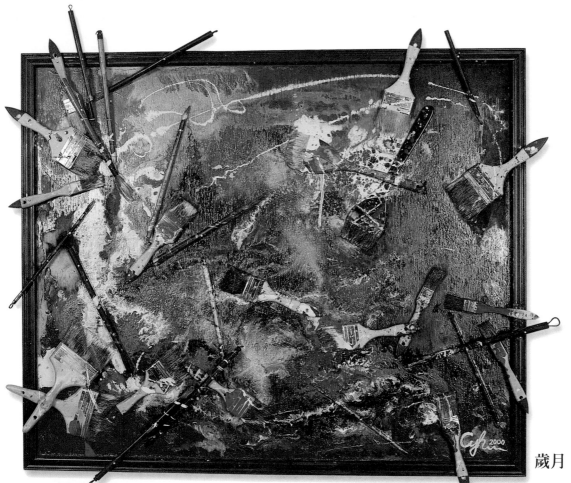

感動的心，藝術便能給你更歡喜。

歲月 二〇〇〇 35F 綜合媒材

藝術創作必須有某種程度的紮實度，才能有人文與自然之間的內涵與交感。

透明 二〇〇〇 玻璃不鏽鋼

圓頂 二〇〇〇 不鏽鋼

圓緣 不鏽鋼

藝術的生存，考驗著藝術家對自我的要求，

對生活的感覺，對生命的探索。

不滿足於選擇性地吸收某種風格元素，便可將西方藝術的具體、具象、展開、詳細，剖析與東方藝術的氣韻，意境，綜合概括、組合，美美的示現出來。中西的融合爲統一。

色階 塑膠

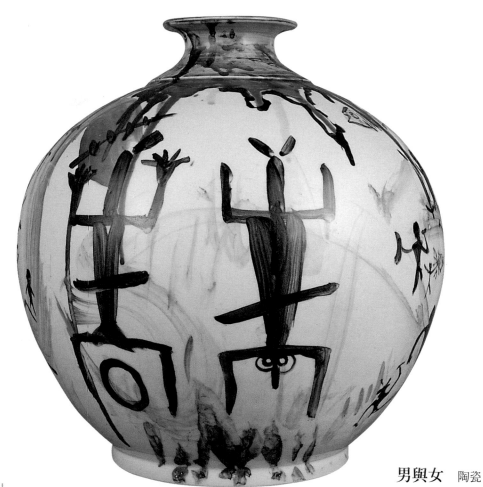

真心誠意的付出藝術的心靈，
藝術生活將充滿眞、善、美。

男與女 陶瓷

藝術的價值觀，要靠創作與觀賞者自己去創造，不要等它浮現或消滅時才去思考。

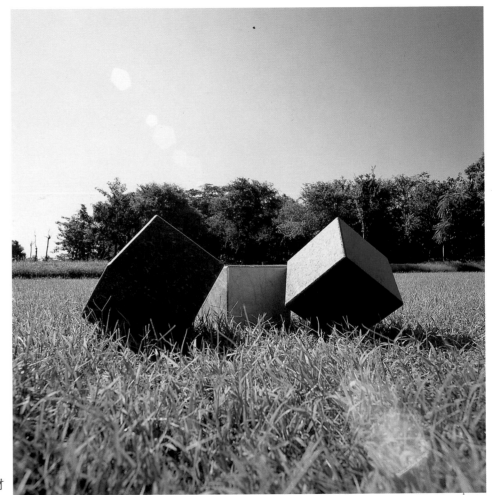

十八面好　石材

新形象出版圖書目錄

郵撥：0510716-5　陳偉賢　　地址：北縣中和市中和路322號8F之1

TEL：29207133．29278446　　FAX：29290713

總代理：北星圖書公司

郵撥：0544500-7 北星圖書帳戶

一. 美術設計類

代碼	書名	定價
00001-01	新插畫百科(上)	400
00001-02	新插畫百科(下)	400
00001-04	世界名家包裝設計(大8開)	600
00001-06	世界名家插畫專輯(大8開)	600
00001-09	世界名家兒童插畫(大8開)	650
00001-05	藝術.設計的平面構成	380
00001-10	商業美術設計(平面應用篇)	450
00001-07	包裝結構設計	400
00001-11	廣告視覺媒體設計	400
00001-15	應用美術.設計	400
00001-16	插畫藝術設計	400
00001-18	基礎造型	400
00001-21	商業電腦繪圖設計	500
00001-22	商標造型創作	380
00001-23	插畫彙編(事物篇)	380
00001-24	插畫彙編(交通工具篇)	380
00001-25	插畫彙編(人物篇)	380
00001-28	版面設計基本原理	480
00001-29	D.T.P(桌面排版)設計入門	480
X0001	印刷設計圖案(人物篇)	380
X0002	印刷設計圖案(動物篇)	380
X0003	圖案設計(花木篇)	350
X0015	裝飾花邊圖案集成	450
X0016	實用聖誕圖案集成	380

二. POP 設計

代碼	書名	定價
00002-03	精緻手繪POP字體3	400
00002-04	精緻手繪POP海報4	400
00002-05	精緻手繪POP展示5	400
00002-06	精緻手繪POP應用6	400
00002-08	精緻手繪POP字體8	400
00002-09	精緻手繪POP插畫9	400
00002-10	精緻手繪POP畫典10	400
00002-11	精緻手繪POP個性字11	400
00002-12	精緻手繪POP校園篇12	400
00002-13	POP廣告 1.理論&實務篇	400
00002-14	POP廣告 2.麥克筆字體篇	400
00002-15	POP廣告 3.手繪創意字篇	400
00002-18	POP廣告 4.手繪POP製作	400

代碼	書名	定價
00002-22	POP廣告 5.店頭海報設計	450
00002-21	POP廣告 6.手繪POP字體	400
00002-26	POP廣告 7.手繪海報設計	450
00002-27	POP廣告 8.手繪軟筆字體	400
00002-16	手繪POP的理論與實務	400
00002-17	POP字體篇-POP正體自學1	600
00002-19	POP字體篇-POP個性自學2	450
00002-20	POP字體篇-POP變體字3	450
00002-24	POP字體篇-POP變體字4	450
00002-31	POP字體篇-POP創意自學5	450
00002-23	海報設計 1. POP秘笈-學習	500
00002-25	海報設計 2. POP秘笈-綜合	450
00002-28	海報設計 3.手繪海報	450
00002-29	海報設計 4.精緻海報	500
00002-30	海報設計 5.店頭海報	500
00002-32	海報設計 6.創意海報	450
00002-34	POP高手1-POP字體(變體字)	400
00002-33	POP高手2-POP商業廣告	400
00002-35	POP高手3-POP廣告實例	400
00002-36	POP高手4-POP實務	400
00002-39	POP高手5-POP插畫	400
00002-37	POP高手6-POP視覺海報	400
00002-38	POP高手7-POP校園海報	400

三. 室內設計透視圖

代碼	書名	定價
00003-01	籃白相間裝飾法	450
00003-03	名家室內設計作品專集(8開)	600
00003-02	室內設計製圖實務與圖例	650
00003-05	室內設計製圖	650
00003-06	室內設計基本製圖	350
00003-07	美國最新室內透視圖表現1	500
00003-08	展覽空間規劃	650
00003-09	店面設計入門	550
00003-10	流行店面設計	450
00003-11	流行餐飲店設計	480
00003-12	居住空間的立體表現	500
00003-13	精緻室內設計	800
00003-14	室內設計製圖實務	450
00003-15	商店透視-麥克筆技法	500
00003-16	室外空間透視表現法	480
00003-18	室內設計配色手冊	350

代碼	書名	定價
00003-21	休閒俱樂部.酒吧與舞台	1,200
00003-22	室內空間設計	500
00003-23	櫥窗設計與空間處理(平)	450
00003-24	博物館&休閒公園展示設計	800
00003-25	個性化室內設計精華	500
00003-26	室內設計&空間運用	1,000
00003-27	萬國博覽會&展示會	1,200
00003-33	居家照明設計	950
00003-34	商業照明-創造活潑生動的	1,200
00003-29	商業空間-辦公室.空間.傢俱	650
00003-30	商業空間-酒吧.旅館及餐廳	650
00003-31	商業空間-商店.巨型百貨公司	650
00003-35	商業空間-辦公傢俱	700
00003-36	商業空間-精品店	700
00003-37	商業空間-餐廳	700
00003-38	商業空間-店面櫥窗	700
00003-39	室內透視繪製實務	600

四. 圖學

代碼	書名	定價
00004-01	綜合圖學	250
00004-02	製圖與識圖	280
00004-04	基本透視實務技法	400
00004-05	世界名家透視圖全集(大8開)	600

五. 色彩配色

代碼	書名	定價
00005-01	色彩計畫(北星)	350
00005-02	色彩心理學-初學者指南	400
00005-03	色彩與配色(普級版)	300
00005-05	配色事典(1)集	330
00005-05	配色事典(2)集	330
00005-07	色彩計畫實用色票集+129a	480

六. SP 行銷.企業識別設計

代碼	書名	定價
00006-01	企業識別設計(北星)	450
B0209	企業識別系統	400
00006-02	商業名片(1)-(北星)	450
00006-03	商業名片(2)-創意設計	450
00006-05	商業名片(3)-創意設計	450
00006-06	最佳商業手冊設計	600
A0198	日本企業識別設計(1)	400
A0199	日本企業識別設計(2)	400

七. 造園景觀

代碼	書名	定價
00007-01	造園景觀設計	1,200
00007-02	現代都市街道景觀設計	1,200
00007-03	都市水景設計之要素與概	1,200
00007-05	最新歐洲建築外觀	1,500
00007-06	觀光旅館設計	800
00007-07	景觀設計實務	850

八. 繪畫技法

代碼	書名	定價
00008-01	基礎石膏素描	400
00008-02	石膏素描技法專集(大8開)	450
00008-03	繪畫思想與造形理論	350
00008-04	魏斯水彩畫專集	650
00008-05	水彩靜物圖解	400
00008-06	油彩畫技法1	450
00008-07	人物靜物的畫法	450
00008-08	風景表現技法 3	450
00008-09	石膏素描技法4	450
00008-10	水彩.粉彩表現技法5	450
00008-11	描繪技法6	350
00008-12	粉彩表現技法7	400
00008-13	繪畫表現技法8	500
00008-14	色鉛筆描繪技法9	400
00008-15	油畫配色精要10	400
00008-16	鉛筆技法11	350
00008-17	基礎油畫12	450
00008-18	世界名家水彩(1)(大8開)	650
00008-19	世界水彩畫家專集(3)(大8開)	650
00008-20	世界名家水彩專集(5)(大8開)	650
00008-23	壓克力畫技法	400
00008-24	不透明水彩技法	400
00008-25	新素描技法解說	350
00008-26	畫鳥.話鳥	450
00008-27	噴畫技法	600
00008-29	人體結構與藝術構成	1,300
00008-30	藝用解剖學(平裝)	350
00008-65	中國畫技法(CD/ROM)	500
00008-32	千嬌百態	450
00008-33	世界名家油畫專集(大8開)	650
00008-34	插畫技法	450

新形象出版圖書目錄

郵撥：0510716-5　陳偉賢　　地址：北縣中和市中和路322號8F之1
TEL：29207133．29278446　　FAX：29290713

總代理：北星圖書公司
郵撥：0544500-7 北星圖書帳戶

代碼	書名	定價
00008-37	粉彩畫技法	450
00008-38	實用繪畫範本	450
00008-39	油畫基礎畫法	450
00008-40	用粉彩來捕捉個性	550
00008-41	水彩拼貼技法大全	650
00008-42	人體之美實體素描技法	400
00008-44	噴畫的世界	500
00008-45	水彩技法圖解	450
00008-46	技法1-鉛筆畫技法	350
00008-47	技法2-粉彩筆畫技法	450
00008-48	技法3-沾水筆.彩色墨水技法	450
00008-49	技法5-野生植物畫法	400
00008-50	技法5-油畫質感	450
00008-57	技法6-陶藝教室	400
00008-59	技法7-陶藝彩繪的裝飾技巧	450
00008-44	如何引導觀畫者的創意	450
00008-52	人體素描-裸女繪畫的姿勢	400
00008-53	大師的油畫袐訣	750
00008-54	創造性的人物速寫技法	600
00008-55	壓克力膠彩全技法	450
00008-56	畫彩百科	500
00008-58	繪畫技法與構成	450
00008-60	繪畫藝術	450
00008-61	新麥克筆的世界	660
00008-62	美少女生活插畫集	450
00008-63	軍事插畫集	500
00008-64	技法6-品味陶藝專門技法	400
00008-66	精細素描	300
00008-67	手繪與軍事	350

九. 廣告設計.企劃

代碼	書名	定價
00009-02	CI與展示	400
00009-03	企業識別設計與製作	400
00009-04	商標與CI	400
00009-05	實用廣告學	300
00009-11	1-美工設計完稿技法	300
00009-12	2-商業廣告印刷設計	450
00009-13	3-包裝設計典線面	450
00001-14	4-展示設計(北星)	450
00009-15	5-包裝設計	450
00009-14	CI視覺設計(文字媒體應用)	450

代碼	書名	定價
00009-16	被遺忘的心形象	150
00009-18	綜藝形象100序	150
00006-04	名家創意系列1-識別設計	1,200
00009-20	名家創意系列2-包裝設計	800
00009-21	名家創意系列3-海報設計	800
00009-22	創意設計-啟發創意的平面	850
Z0905	CI視覺設計(信封名片設計)	350
Z0906	CI視覺設計(DM廣告型1)	350
Z0907	CI視覺設計(包裝點線面1)	350
Z0909	CI視覺設計(企業名片手冊)	350
Z0910	CI視覺設計(月曆PR設計)	350

十.建築房地產

代碼	書名	定價
00010-01	日本建築及空間設計	1,350
00010-02	建築環境透視圖-運用技巧	650
00010-04	建築模型	550
00010-10	不動產估價師實用法規	450
00010-11	經營實點-旅館聖經	250
00010-12	不動產經紀人考試法規	590
00010-13	房地41-民法概要	450
00010-14	房地47-不動產經濟法規精要	280
00010-06	美國房地產買賣投資	220
00010-29	實戰3-土地開發實務	360
00010-27	實戰4-不動產估價實務	330
00010-28	實戰5-產品定位實務	330
00010-37	實戰6-建築規劃實務	390
00010-30	實戰7-土地制度分析實務	300
00010-59	實戰8-房地產行銷實務	450
00010-03	實戰9-建築工程管理實務	390
00010-07	實戰10-土地開發實務	400
00010-08	實戰11-財務稅務規劃實務(上)	380
00010-09	實戰12-財務稅務規劃實務(下)	400
00010-20	寫實建築表現技法	600
00010-39	科技產物環境規劃與區域	300
00010-41	建築物噪音與振動	600
00010-42	建築資料文獻目錄	450
00010-46	建築圖解-接待中心.樣品屋	350
00010-54	房地產市場景氣發展	480
00010-63	當代建築師	350
00010-64	中美洲-樂園貝里斯	350

十一. 工藝

代碼	書名	定價
00011-02	籐編工藝	240
00011-04	皮雕藝術技法	400
00011-05	紙的創意世界-紙藝設計	600
00011-07	陶藝娃娃	280
00011-08	木貼畫技法	300
00011-09	陶藝初階	450
00011-10	小石頭的創意世界(平裝)	380
00011-11	紙粘土1-黏土的遊藝世界	350
00011-16	紙粘土2-黏土的環保世界	350
00011-13	紙雕創作-餐飲篇	450
00011-14	紙雕嘉年華	450
00011-15	紙粘土白皮書	450
00011-17	軟陶風情畫	480
00011-19	談紙神工	450
00011-18	創意生活DIY(1)美勞篇	450
00011-20	創意生活DIY(2)工藝篇	450
00011-21	創意生活DIY(3)風格篇	450
00011-22	創意生活DIY(4)綜合媒材	450
00011-22	創意生活DIY(5)札貨篇	450
00011-23	創意生活DIY(6)巧飾篇	450
00011-26	DIY物語(1)織布風雲	400
00011-27	DIY物語(2)鐵的代誌	400
00011-28	DIY物語(3)紙黏土小品	400
00011-29	DIY物語(4)重慶深林	400
00011-30	DIY物語(5)環保超人	400
00011-31	DIY物語(6)機械主義	400
00011-32	紙藝創作1-紙雕娃娃(特價)	299
00011-33	紙藝創作2-簡易紙雕	375
00011-35	巧手DIY1紙黏土生活陶器	280
00011-36	巧手DIY2紙黏土裝飾小品	280
00011-37	巧手DIY3紙黏土裝飾小品 2	280
00011-38	巧手DIY4簡易的拼布小品	280
00011-39	巧手DIY5藝術麵包花入門	280
00011-40	巧手DIY6紙黏土工藝(1)	280
00011-41	巧手DIY7紙黏土工藝(2)	280
00011-42	巧手DIY8紙黏土娃娃(3)	280
00011-43	巧手DIY9紙黏土娃娃(4)	280
00011-44	巧手DIY10-紙黏土小飾物(1)	280
00011-45	巧手DIY11-紙黏土小物(2)	280

代碼	書名	定價
00011-51	卡片DIY1-3D立體卡片1	450
00011-52	卡片DIY2-3D立體卡片2	450
00011-53	完全DIY手冊1-生活啟室	450
00011-54	完全DIY手冊2-LIFE生活館	280
00011-55	完全DIY手冊3-綠野仙蹤	450
00011-56	完全DIY手冊4-新食器時代	450
00011-60	個性針織DIY	450
00011-61	織布生活DIY	450
00011-62	彩繪藝術DIY	450
00011-63	花藝禮品DIY	450
00011-64	節慶DIY系列1.聖誕饗宴-1	400
00011-65	節慶DIY系列2.聖誕饗宴-2	400
00011-66	節慶DIY系列3.節慶嘉年華	400
00011-67	節慶DIY系列4.節慶道具	400
00011-68	節慶DIY系列5.節慶卡麥拉	400
00011-69	節慶DIY系列6.節慶禮物包	400
00011-70	節慶DIY系列7.節慶佈置	400
00011-75	休閒手工藝系列1-鉤針玩偶	360
00011-81	休閒手工藝系列2-銀編首飾	360
00011-76	親子同樂1-童玩勞作(特價)	280
00011-77	親子同樂2-紙藝勞作(特價)	280
00011-78	親子同樂3-玩偶勞作(特價)	280
00011-79	親子同樂5-自然科學勞作(特價)	280
00011-80	親子同樂4-環保勞作(特價)	280

十二. 幼教

代碼	書名	定價
00012-01	創意的美術教室	450
00012-02	最新兒童繪畫指導	400
00012-04	教室環境設計	350
00012-05	教具製作與應用	350
00012-06	教室環境設計-人物篇	360
00012-07	教室環境設計-動物篇	360
00012-08	教室環境設計-童話圖案篇	360
00012-09	教室環境設計-創意篇	360
00012-10	教室環境設計-植物篇	360
00012-11	教室環境設計-萬象篇	360

十三. 攝影

代碼	書名	定價
00013-01	世界名家攝影專集(1)-大8開	400
00013-02	繪之影	420
00013-03	世界自然花卉	400

新形象出版圖書目錄

郵撥: 0510716-5　陳偉賢　地址: 北縣中和市中和路322號8F之1
TEL: 29207133．29278446　FAX: 29290713

十四. 字體設計

代碼	書名	定價
00014-01	英文.數字造形設計	800
00014-02	中國文字造形設計	250
00014-05	新中國書法	700

十五. 服裝.髮型設計

代碼	書名	定價
00015-01	服裝打版講座	350
00015-05	衣服的畫法-便服篇	400
00015-07	基礎服裝畫(北星)	350
00015-10	美容美髮1-美容美髮與色彩	420
00015-11	美容美髮2-蕭本龍e媚彩妝	450
00015-08	T-SHIRT (噴畫過程及指導)	600
00015-09	流行服裝與配色	400
00015-02	蕭本龍服裝畫(2)-大8開	500
00015-03	蕭本龍服裝畫(3)-大8開	500
00015-04	世界傑出服裝畫家作品4	400

十六. 中國美術.中國藝術

代碼	書名	定價
00016-02	沒落的行業-木刻專集	400
00016-03	大陸美術學院素描選	350
00016-05	陳永浩彩墨畫集	650

十七. 電腦設計

代碼	書名	定價
00017-01	MAC影像處理軟件大檢閱	350
00017-02	電腦設計-影像合成攝影處	400
00017-03	電腦數碼成像製作	350
00017-04	美少女CG網站	420
00017-05	神奇美少女CG世界	450
00017-06	美少女電腦繪圖技巧實力提升	600

十八. 西洋美術.藝術欣賞

代碼	書名	定價
00004-06	西洋美術史	300
00004-07	名畫的藝術思想	400
00004-08	RENOIR雷諾瓦-彼得.菲斯	350

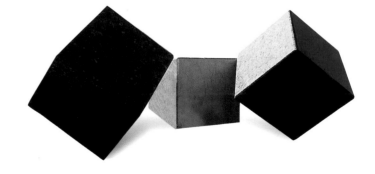

陳永浩出版畫集
- 陳永浩彩墨畫集
- 繪畫藝術
- 中國畫技法（光碟第一集）
- 藝術讚頌（光碟第二集）

陳永浩
花蓮市中山路699號
行動：0937977018

出版/新形象出版事業有限公司　　　發行/北星圖書事業有限公司

藝術讚頌

出 版 者：新形象出版事業有限公司
負 責 人：陳偉賢
地 址：台北縣中和市中和路322號8F之1
電 話：29207133・29278446
F A X：29290713
編 著 者：陳永浩
總 策 劃：陳偉賢
執行企劃：黃筱晴
美術設計：黃筱晴、洪麒偉
電腦美編：洪麒偉、黃筱晴
封面設計：陳永浩、洪麒偉
總 代 理：北星圖書事業股份有限公司
地 址：台北縣永和市中正路462號5F
門 市：北星圖書事業股份有限公司
地 址：永和市中正路498號
電 話：29229000
F A X：29229041
網 址：www.nsbooks.com.tw
郵 撥：0544500-7北星圖書帳戶
印 刷 所：利林印刷股份有限公司
製 版 所：興旺彩色印刷製版有限公司

行政院新聞局出版事業登記證／局版台業字第3928號
經濟部公司執照／76建三辛字第214743號
■本書如有裝訂錯誤破損缺頁請寄回退換
西元2004年2月　第一版第一刷

國家圖書館出版品預行編目資料

藝術讚頌＝Art salute／陳永浩繪著。--第
一版 。--臺北縣中和市：新形象 ，2004〔
民93〕
　　面；　公分

ISBN 957-2035-56-8（平裝）

1.美術 - 作品集

902.2　　　　　　　　　　92022180